果然是好茶

張志玲◎著

人文的‧健康的‧DIY的
腳丫文化

茶之傳奇——健康、生活與文化

◎林仁混

閱讀張志玲小姐的新作《果然是好茶》，我認為，這是一本瞭解茶、喝茶和應用茶的主題書。全書最大特色，除已周全涵括茶文化、茶技術、生活應用以及茶的健康作用外，又將茶史、茶種、茶道、茶餐、茶點到愛茶職人的相關生活人文做了翔實陳述與示範，可說是一本兼具趣味與實用的好書。

自小就喜歡喝茶的我，於求學餘暇下田幫忙農務時，均以喝茶止渴；居家生活時，茶是我品味生活、追求性靈的好伙伴；進入學術界後，喝茶仍是我的最愛。茶湯讓我保有健康的身體，清晰的頭腦，平穩的情緒，我是一個不折不扣的喝茶人，也是「喝茶有益健康和生活」的見證者！

在生化科學領域裡，我從事防癌研究逾三十年，最近幾年來更專注於茶基因與致癌機制的研究。我和我的研究團隊發現，茶及茶中所含多酚類物質，可抑制脂肪酸合成酵素（FAS）及細胞增生，也可降低膽固醇及三酸甘油而有機會避免心血管阻塞。

綜合近二十年來和茶有關的生化與藥理研究將可發現，大部份科學家都認同茶及茶中所含成分具有抗氧化、抗老化、抗致突變、抗致癌、癌症預防、抗發炎、抗過敏、降血壓、降血脂、抗肥胖、安神鎮定等作用。而我的研究結果亦顯示：茶對於防癌、抗癌、防老、瘦身等健康作用具有諸多好的影響。

依據古籍記載：茶有提神、安神、健腦、消食、利尿、明目、解毒、固齒、活血、養身、健美等作用，這些作用又與現代科學認知相吻合。

綜上而言，古今中外人士大都認同喝茶能獲得很好的效果，茶是值得人人取用的飲品。

若是從日常生活面看，早期中國社會家家戶戶都有客來奉茶的傳統習俗：大人們取出上好茶葉款待親友，同時教導孩童奉茶為禮的進退禮儀；客人們則以美語嘉言稱贊孩童，經此薰陶，孩童們變得溫文有禮、樂善合群，整個社會亦呈現樂善好施，恭敬禮讓的氣氛。中華民族雍容大度的倫理道德，實啟發於奉茶文

化，無怪乎茶被推崇為我們的「國飲」。

　　茶飲可以入俗，人人能飲，雅俗共賞；也可以簡單精緻，喝出不同境界。譬如：一人獨品，三五好友相聚，或宴席酬酢，或居家休閒，無論何時何地，茶始終是最好的「社交語言」。而且現在的餐廳、飯店、客機、豪華郵輪，甚或在世界各大時尚咖啡廳中，亦隨處都可見茶飲品項羅列菜單之中。一杯茶香，可以拉近彼此距離，也是品茗者陶冶情操、提升性靈的最佳飲品；更是人與自己，或與他人之間最好的調和劑。

　　茶，在人類歷史上源遠流長，風靡全球，它的獨特魅力，早已打破時間、空間限制，廣為世人喜愛，如今又被證明具有那麼好的健康效用，茶，怎不令人喜歡、令人欣賞呢？

　　這本書可以為茶、為我們的國飲引言，並帶領讀者體會無數的茶之傳奇，個人對本書內容甚為認同，特別為序推薦。

林仁混

（作者現為台大醫學院生化所教授）

果然，茶可以很有趣

◎張志玲

「全世界最好的茶在台灣」「台灣茶品質世界第一」，或許這兩句話為許多人所不知，但是卻是千真萬確的。

早在1900年，台灣茶即在法國巴黎萬國博覽會中奪得「最高賞」；1911年時，在義大利ToRino博覽會上榮獲「第一大賞」；接著在1915年舊金山世界博覽會上，再度奪下「金牌獎」；1939年的紐約萬國博覽會上，參展人員就在現場烹煮起台灣茶來，撲鼻的香味，甘醇潤喉的口感，黃金般的色澤，頓時傾倒眾生，風靡全場。台灣茶（Formosa Oolong Tea）經過世界舞台幾次的淬鍊演出，自此口碑載道，聲名遠播，「台灣茶是世界第一等好茶」的說法不脛而走。時至今日，此說仍流傳於愛茶者和茶行家口中。

台茶自十九世紀開始外銷，所到之處廣受上流社會所青睞，最後成為台灣最大宗的外銷農產品。「茶」的英文字「Tea」（音ㄊㄧˋ），即是由閩南語「茶」（音ㄉㄝˇ）轉化而來，由此可見，台灣茶根植於世人之心有多深了。

近幾年來國內外喝茶、飲茶、喫茶風氣蔚為風潮，品茶從家庭中出走，進入高級餐飲界。所受到的歡迎程度，一如咖啡之於咖啡族，許多人甚至發現自己「不可一日無此君」，人們與茶的關係變得密不可分。之後受到工藝界、醫學界從不同角度切入茶領域的結果，又牽引出更寬廣的茶視野，使得茶的應用發展更上一層樓。

但是，對於台灣茶的瞭解究竟有多少？我們是不是應該去瞭解茶的過去、現在與未來？茶在生活情趣上有著什麼特殊與好處呢？為什麼台灣茶能這麼好？台灣茶的優點在哪裡？優勢在哪裡？台灣茶有哪些種類？如何分辨區別？茶有哪些吃喝玩樂？哪裡可以找到好茶？

又有哪些人正在從事和茶有關的行業呢？

在本書中，我從文化面談茶史、茶道、茶藝；從技術面談茶種、選茶、栽培、採茶、發酵、殺青、烘焙等製茶過程；從人文面談茶區和愛茶職人；在應用面談醫學研究上茶對癌、抗衰老的作用，以及生活上用於茶餐、茶飲、茶點、茶染 (都可DIY)。此外，也提供茶景點和茶行資訊。

我期盼本書內容能夠全面觀照與茶有關的知識、應用與資訊，也希望這些內容有助於愛茶者的應用與談興，當然，若能因此得到讀者的認同，一起為提昇台灣茶在文化中，甚或世界茶業中的位階而貢獻心力，將是本書最大的光榮。

最後要說明的是，為什麼台灣茶能成為世界第一等好茶呢？

這是因為台灣茶人從開始種茶起，就從大陸引進最優質的茶品種，加上台灣在地良好的氣候、溫差、水氣、海拔、土質、水質、空氣、陽光，和我們優秀的農技人員，能在栽植、接枝、育種、採收、發酵、殺青、烘焙等技術上不斷地研究改良，以及茶農們勤奮認真、任勞任怨的耕耘，才能在長久累積的經驗傳承中得到這個成果。先天上的良好條件，後天人的偕手齊心，終使得台灣茶成為第一等好茶，台灣茶的聲譽，絕非浪得。

我熱愛喝茶，撰寫這本《果然是好茶》的目的，就是因為「愛茶而寫」。能夠完成這本書，實因獲得各方茶業人士的鼎力相助。在這段寫書的日子裡，個人走訪了茶道專家、茶改場、農會、公會、茶農、茶商、茶餐飲界、研究茶生化與藥理而蜚聲國際的林仁混教授等，他們毫不吝惜地幫助我、指導我，無私地把辛苦成果拿出來和我分享，每一個人、每一件事，都讓我深受感動。對於這些人的恩情，容我在這裡再次表達誠摯的謝意，對於台灣茶，我要獻上衷心的掌聲與喝采！

目次

Contents

Part III 愛茶職人

Part Ⅳ　喝茶，讓你很健康

1.茶成分

2.茶的醫學養生健康效用

Part Ⅴ　健康茶的生活應用

1.茶餐

目次

Contents

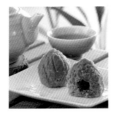

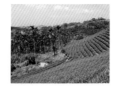

🫖 Part I

全世界
都在喝茶

　　人類喝茶時間已超過三千年,所以在史書上經常可見和茶有關的記載。而在世界茶史上較出名的人物,在中國有神農氏、陸羽,日本有最澄、榮西,英國有凱瑟琳王妃和公爵夫人安娜,至於大陸長沙馬王堆古墓中的茶葉,以及因英國茶葉稅政策所引發的美國獨立戰爭等,都是喧騰一時,且與茶有關的大事。

1. 發現茶葉第一人 —— 神農氏

相傳中國遠古時代的賢者神農氏，為蒐集有益藥草而遍嚐百草，有一次在大樹下煮水時，剛好有幾片樹葉飄到鍋中，使得煮出來的水色帶金黃色澤，喝起來苦澀甘甜，過了一會兒卻生津止渴，甚至還有提神醒腦的感覺，於是他把這種樹的葉子——茶葉，收納作為他的藥材之一。

現在幾乎所有的喝茶族都相信，神農氏是第一個發現茶葉的人，但是目前只能找到間接證據證明這個說法：東漢醫書《神農本草經》被認為是中國最早的中藥著作，裡面網羅了遠古時代到漢以前的藥物知識，其中有一段如此寫著：「神農嚐百草，日遇七十二毒，得『茶』而解之。」其中的「茶」就是「茶」，後人便以此推論，神農氏是第一個發現茶葉的人。

很湊巧的是，就在大家設法尋求更多有力證據的時候，在1972年發生一件令人興奮的事。那年，人們在大陸湖南

高大的雲南野生茶樹。（提供／周顯榜）

省長沙的馬王堆古墓中發現一位奇異女子，這人躺在地下超過2千年，皮膚依然具彈性，身上有毛髮，指趾紋路還算清晰。經科學鑑定及歷史研究後才知道，她是西漢第一代軑侯利倉的妻子辛追，在西元前186年約50歲時去世。

因為她是富貴人家，所以身邊有很多當時的珍寶作陪葬，就在這些寶貝中，竟然有一箱茶葉。嚴格說來，這不是神農氏時代的東西，不能算是喝茶族設法尋求的直接證據，但從另一個角度來想，這是人類喝茶超過2千年的直接證據，也算彌足珍貴的了。

2.茶聖──陸羽

中國茶史上的另一位重要人物──陸羽（西元733～804年）是個棄嬰。在他很小時候就被竟陵（湖北省天門縣）龍蓋寺住持智積禪師收養，由於在寺院中長大，所以練就一番烹茶好手藝。長大以後，曾入宮為唐朝德宗皇帝烹茶，德宗品茗之後大為讚賞，特別頒給他「茶聖」封號。

以當時社會背景來說，陸羽算不上大人物，但是古代文人對他卻非常推崇。比如北宋

陸羽塑像。
（提供／王有記茶業公司）

詩人梅堯臣即作詩讚揚他：「自從陸羽生人間，人間相約事春茶。」古代文人頗自負，為何獨對陸羽心悅誠服呢？據說喝上一杯好茶後，能使文思泉湧，古代文人喜好作詩填詞，這種說法促使唐朝喝茶風氣大開，這局面自然把擁有烹茶好手藝，又被皇上奉為茶聖的陸羽推上檯面，成為一位赫赫有名的「茶」國英雄。

唐朝時，茶道、佛學、禪學之間有著緊密關係，因為茶的連結，陸羽和唐朝知名詩僧皎然禪師結為莫逆，兩人聯手推動「以茶代酒」，對當時和後代產生莫大影響，後來的人更把茶文化帶向雅俗共賞、超凡入聖的性靈境界。直到現代，人們仍喜歡以「以茶代酒」口號婉拒喝酒。

其實陸羽對名利看得非常淡，他晚年時，一個人跑到苕溪隱居，不問世事。那時他每天做的，就是專心把唐朝和唐之前的茶歷史、茶產地、茶功效以及栽培、採製、煎煮、飲茶等

方法集結成《茶經》，後人因此尊他為「茶的祖師爺」，但也有人稱他為「茶神」。直到現在，陸羽《茶經》仍是世界茶史上最重要典籍，現在世界上已出現日、韓、英、法等各國翻譯版本。

3.日本發展出茶道

眾人皆知大唐文化對日本影響很深，直到現在，無論在日本茶道、佛學或禪學上，仍可嗅到濃濃的大唐風。不過，若論日本茶史上較出名的人物，除了曾留學中國的最澄禪師、榮西禪師外，還有將軍府侍從能阿彌。

最澄禪師於盛唐時期到中國學習佛法，他回國時，把從中國帶回的茶葉種籽種在日吉神社旁，這是日本種茶的開始，該地現已成為日本最古老的茶園。

到了宋代，另一位到中國學佛的日本僧人榮西，回國時也帶了茶種籽，他把它們種在平州戶島的高春院中，之後又在佛寺中大力推行「供茶」禮儀。那個時候，日本老百姓還沒有機會喝茶，但在寺院中已出現定期的大茶會，僧侶們用一次可供15人飲用的大茶碗招待客人。後來，榮西禪師把他寫的《吃茶養生記》送給生病中的鎌倉幕府將軍源賴朝，此書可算是日本最早的「茶書」，所以榮西禪師可算是日本的陸羽，在日本被尊為茶祖。

到了室町幕府時代，也就是中國明朝，一位叫做能阿彌的將軍侍從發明了點茶法。他把喝茶時所穿的服裝、所用的飲茶台子、飲茶用

(提供／周顯榜)

具，以及茶具擺放位置、取用方法、順序、各種動作等一一做了規範。這套規範，後來成為日本茶道的基本程序，能阿彌也就成為日本茶道之祖。

4. 英國人開下午茶之風

茶是東方人的傳統飲料，西方人對它很陌生。直到1513年，葡萄牙人靠著航海技術抵達澳門，用物品和當地人交換茶葉以後，西方人才知道有茶這種東西。到了17世紀，茶葉開始運往英國，可惜此時並未打開西方人的喝茶風氣，直到葡萄牙公主凱瑟琳嫁給英國國王查理二世，且在嫁妝中帶了一箱茶葉到英國後，喝茶風氣才在歐洲貴族間流傳開來。

有趣的是，早期中國人喝的大都是未發酵的綠茶，為什麼英國人喜歡喝的卻是全發酵的紅茶呢？

這是因為17世紀的航海技術不是很好，船隻在海上行進得很慢。有一次，一艘英國東印度公司商船從中國載了一批綠茶前往英國，

英式下午茶的茶點及餐具

在海上搖晃18個月以後才靠岸，這使得放在船上的綠茶，意外地氧化發酵，變成了紅茶；西方人卻被這種甘苦味重，顏色深，氣味香的紅茶給迷住了，所以後來為了做生意，中國人也開始製造紅茶。

對於英國人喝下午茶的風氣有幾種傳說。其一是認為在1840年時，一位叫做安娜的公爵夫人，每到下午就意態闌珊，有一天她突然靈機一動，興致勃勃地邀請知心好友到家中飲茶和享用茶點，從此蔚為風氣，成為英國人喝下午茶的開始。這個故事很浪漫，但另一個故事就比較務實：17世紀末的茶葉昂貴如金，喝茶只是上流社會聚餐後用來招待客人的奢侈習慣。由於當時的英國人一天只吃兩餐，正餐時間大約在下午二、三點左右，而客人用餐後移駕喝茶的時間應是下午四、五點。等喝茶風氣普遍以後，下午四、五點就變成英國人喝下午茶的時間。

更有趣的是，於近代科學上另有一個與喝下午茶有關的傳言，故事的主角是在1953年發現DNA結構，後來得到諾貝爾獎的科學家華特生（James D. Watson）。據說華特生和他的研究夥伴克里克（Francis H. C. Crick）在英國劍橋大學研究DNA時，經常以喝下午茶做藉口，跑去和科學家鮑林的兒子聊天，想從對方口中套出寶貴資料。果然，在聊天中得到的資料，讓他們加快了研究速度，後來果真得到了諾貝爾獎。

西元1973年，美國人依照當年運茶船模樣打造的木船，由英國開到波士頓港口作永久停泊，用以紀念200年前的波士頓茶黨事件。（提供／翁全志）

5. 茶葉引爆美國獨立戰爭

　　早期茶葉大老遠的從東方運到西方，費用昂貴不說，再加上高額的進口稅，使得喝茶在一開始只是西方有錢人的奢侈享受。1784年時，英國國會通過減稅法案，把茶葉稅從119％降到12.5％，讓市井小民都喝得起茶，於是喝茶開始成為英國人的全民運動。但英國政府在美洲殖民地實施的茶葉稅政策，就不是這麼一回事了。

　　話說1773年，英國政府在美洲殖民地頒布一項嚴苛的茶葉稅政策，這讓積怨已深的殖民地人相當不滿。同年12月，一群壯漢衝上停靠在波士頓港口的英國東印度公司商船，把船上所有的茶葉倒入海中，這是歷史上有名的「波士頓茶黨事件」。為了鎮壓暴動，英國政府命令關閉波士頓港口，然而，關閉之後帶來更大民怨，終致爆發美國獨立戰爭，最後促成美國在1776年7月4日宣布獨立。

　　表面看來令人頗為訝異，美國人竟然愛喝茶到引爆戰爭的地步，其實這只是美國人爭取獨立的藉口。認真來說，他們比較愛喝咖啡，這或許和咖啡沖泡方便有關，對於講求便捷的美國人來說，實在很難忍受東方人慢吞吞的泡茶方式，所以現在大家所熟悉的袋裝紅茶、即溶茶等，都是美國人的發明。

　　西元1900年，美國紐約一位叫做索羅門的生意人突發靈感，設計以茶包泡茶，結果大受歡迎。1904年，另一位美國商人布吉登在聖路易博覽會上推出冰紅茶，當時正好是炎炎夏日，味美沁涼的紅茶立刻引起騷動。1948年，美國人推出即溶茶，這又促使全球人的喝茶風氣更為普遍。

波士頓人紀念茶黨事件的展示圖 (提供／翁全志)

🫖 Part Ⅱ

台灣茶 ——
世界第一等

　　台灣茶人的製茶功夫已達神乎其技、睥睨全球的地步，愛喝茶的饕家們都知道，全球第一等茶在台灣。有一次，一位義大利人來台洽公，吃過茶餐以後，朋友奉上一杯茶，他啜飲後讚不絕口，馬上追問：「在哪裡可以買到這麼好喝的茶？」只因他跑遍全球，從未喝過這麼好的東西。

　　除台灣、大陸外，其他地方賣的茶大都以綠茶、紅茶為主。台茶真正妙的地方，就在不以產製綠茶、紅茶為主，而以生產發酵程度介於紅、綠茶之間的部分發酵茶為主，其滋味千變萬化，口感層次豐富，所以說台灣茶絕對是世界第一等。

（提供／臺北茶商公會）

1. 茶在台灣

　　茶樹屬山茶科，是多年生常綠木本植物，一般分為野生茶樹和人工茶樹。人工茶樹高度約1.5公尺；野生茶樹約5公尺到7公尺，而且樹幹粗，木質細密，可用來作雕刻材料。茶樹葉片大多為橢圓形，邊緣呈鋸齒狀，葉子特別大的稱大葉種，比較小的稱小葉種，一般在春、秋季採收。茶葉種子能夠榨油，茶油可做茶油飯、茶油麵線等。

　　至於茶樹的起源、原始產地、茶樹學名，目前學術界仍有不同意見，其中較為普遍的說法：最早的茶樹應該出現在距今六、七千萬年

雲霧飄渺的茶園風光 (提供／周顯榜)

的中生代末期到新生代早期，原產地在中國。1950年時，中國植物學家錢崇澍根據國際命名和他對茶樹的研究，為茶樹取了一個名字：*Camellia sinensis（L.）O.Kuntze*，這組斜體英文字是現在國際上所認可的茶樹的學名，從此茶樹在植物分類學上有了正式地位。

1-1 綠茶、紅茶產量少而好

　　和世界上其他產茶國比起來，台灣茶產區不大，但是製茶水準很高，而且生產的絕大部分是青茶（部分發酵茶），至於綠茶（不發酵茶）、紅茶（全發酵茶）的生產量比較少。

　　青茶的發酵程度介於綠茶、紅茶之間，是台茶市場的主力，也是台灣茶人精心挑選的上等好茶。只是現在的台茶市場有如戰國時代，百家爭鳴，偏偏絕大部分消費者沒有時間，也沒有精神弄清楚，以致於大家對於台茶的認識愈來愈模糊，致使喝茶族愈來愈少了。當然，仍有某些人很愛喝茶，但他們希望更方便些，所以跑去買袋裝紅茶，或工廠裡大量製造的罐裝茶。

　　這是一個值得深思的問題，我曾經試探性地請教朋友，為什麼沒能養成喝茶習慣，有些人以為茶湯滋味就是餐館裡、辦公室裡的那

種，因此沒太大興趣。但有更多人的回答是：「茶那麼貴，道具、規矩那麼多，太麻煩了！」其實不然，只要一個乾淨的磁杯就可以泡上一杯好茶，可惜很多人不知道，反而被那些在宣傳畫面中出現的複雜道具和喝茶情境嚇到，誤以為喝茶非如此不可，以致於打消喝茶念頭。

1-2 不同發酵程度，製成不同茶

喝茶有益身心，為讓大家對茶有所改觀，本書將把喝茶對健康的好處，茶在生活中的有趣應用，以及與茶相關的人、事、物介紹給大家。只是在面對意見分歧的台茶市場時，本書所言的不敢奢望所有專家都能點頭滿意，但我相信依照發酵程度做分類，將是對茶建立初步概念的最快速方法。

原則說來，凡是從茶樹上摘下來的葉子就能製成任何一

種茶。當茶葉被摘採下來以後，製茶人會依照茶葉的狀況，選擇適合的製成方式，在過程中以不同發酵程度來製作不同的茶。

製茶裡所說的茶葉發酵和食物發酵不同。食物發酵是指「食物裡的醣類等有機物質的發酵」，茶葉發酵是指「茶中所含兒茶素類物質的氧化作用」，這是形成茶湯香氣、滋味、水色、外觀的重要過程。

1-3 台茶分三大類

A.不發酵茶——綠茶類

因為不發酵，所以茶葉的發酵程度是0%。現在台北三峽所產的海山綠茶，或早年為外銷而生產的珠茶、煎茶等，都是綠茶。

B.全發酵茶——紅茶類

因為全發酵，所以茶葉的發酵程度達100%上下，這類茶的製作較粗略，常用作水果茶、泡沫紅茶或入菜的材料。早期台灣生產的紅茶倍受青睞，現在只在南投魚池鄉一帶生產。

C.部分發酵茶——青茶類

這類茶的發酵程度介於0%到90%，依發酵度可再細分為：

a.輕發酵茶類（8%～12%）：

如：包種茶。

b.中發酵茶類(15%～39%)：

　如：烏龍茶、鐵觀音茶。

c.重發酵茶類(50%～60%)：

　如：白毫烏龍茶。

青茶類具有豐富多樣的滋味，但因製作時非常辛苦複雜，所以售價和紅、綠茶比起來偏高。對於不懂得青茶的人來說，要他們心甘情願地出高價買茶，確實困難。

2.台茶的不同風味、特色

台茶種類繁多無法在此一一贅述，以下就幾種比較常聽到的茶葉列表（如「附表一」）並做介紹。

2-1 綠茶──色青味香

台灣早期生產很多綠茶供外銷。綠茶又叫生茶，茶湯呈青綠色，香氣芬芳。目前產區以台北縣三峽為主。早期外銷綠茶有兩種，一是蒸菁茶，一是炒菁茶。蒸菁茶主要外銷日本，日本人稱之為煎茶；炒菁茶以外銷北非為主。雖然有些人不習慣喝綠茶，可是近年來在罐裝

【附表一】台茶樹種、產區、適合製成的茶

茶樹種類	主　要　產　區	適合製成的茶
青心烏龍	南港、文山、三峽、宜縣、桃、竹、苗、名間、鹿谷、八卦山脈、雲縣、東縣、花縣、阿里山山脈、玉山山脈、中央山脈	包種、烏龍、高山茶
青心大冇	宜縣、桃、竹、苗、花縣	包種、烏龍
青心鐵觀音	木柵	鐵觀音
金萱	三峽、林口、宜縣、桃、竹、苗、名間、鹿谷、八卦山脈、雲縣、六龜、東縣、花縣、阿里山山脈、玉山山脈、中央山脈	包種、烏龍、高山茶
翠玉	三峽、林口、宜縣、桃、苗、名間、雲縣、玉山山脈、中央山脈	包種、烏龍、高山茶
武夷	林口、宜縣、桃縣	包種、武夷
硬枝紅心	石門鄉	包種、鐵觀音
四季春	宜縣、桃、苗、名間、八卦山脈、雲縣、玉山山脈	烏龍、高山茶
青心柑仔	三峽	綠茶
台茶18號	南投魚池鄉	紅茶
其他	紅心大冇、黃心大冇、紅心烏龍、黃心烏龍、水仙、軟枝紅心、台茶14號、台茶15號、台茶16號、台茶17號、淡水青心、佛手、烏枝、梅占	

茶、泡沫茶的流行下，綠茶已成為台
灣年輕人的日常飲品。

2-2 文山包種茶──蜜綠清香

　　包種茶是部分發酵茶，茶葉葉
自然彎曲，偏條索狀，色澤深綠，
茶湯顏色近蜜綠，鮮豔中略帶金
黃，具花香般的幽雅清香，品質愈
高，香味愈濃。現今台北縣文山茶區生
產的「文山包種茶」頗受歡迎，整
個茶區包括坪林、新店、深坑、石碇、
汐止一帶。此外，台北南港區生產的「南港包種茶」也
很有自己的特色。

　　「包種茶」這個名稱最早出現在大陸福建，但和台
灣茶葉有密切的關係。早期台灣以製造烏龍茶為主，
1873年時，台灣烏龍茶滯銷，因此被運到福州與當地茶
葉混合加工製成「花香茶」
（又稱「包花茶」）。為了配合
外銷，福建茶商以4兩為
一個單位，用兩
張毛邊紙把茶裝
在一個長方形
四角包裡，然
後在外面加蓋

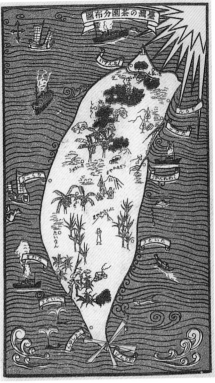

日治時代的台茶分布圖（提供／臺北茶商公會）

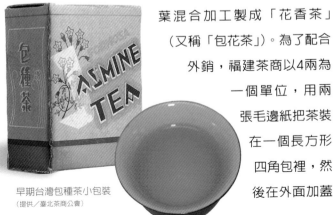

早期台灣包種茶小包裝
（提供／臺北茶商公會）

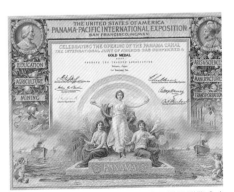

1915年，台灣出品的烏龍茶在舊金山世界博覽會中
奪得金牌獎。此圖為獲獎證書。（提供／臺北茶商公會）

茶葉名稱和茶行印記,當時人稱這種茶為「包種籽茶」,簡稱「包種茶」。1881年福建人吳福老在台北開設「源隆號」,專門製作包花茶外銷。

到了日治時代,茶農魏靜時研發新的製茶方法,製成的茶比包花茶還香,而且製作過程不像烏龍茶那麼複雜;同時,另一位茶農王水錦亦將傳統武夷茶製法改良製成種籽茶,泡出來的茶湯顏色偏紅、味甘、熟香。這兩種製茶方法在當時均造成轟動,據說魏靜時的製茶方法,雖未經薰花加工處理,仍能製出清香茶葉,因而出現「台灣真是好所在,樹葉也會出花香」的民間俚語。後來在日本人大力推動下,這些製茶方法已成為現今台茶製茶技術的

早期台灣包種茶的包茶紙 (提供/臺北茶商公會)

母法,而這也是台灣茶農依照在地環境、氣候、土質、採摘季節、處理方式,製造台灣特色茶的開始。

2-3 凍頂烏龍茶——金亮醇厚

另一種外型呈半球狀的包種茶,原產於台灣中南部,靠近溪頭風景區海拔500到800公尺山區。最近幾年,這類茶的產區已擴展到南投名間鄉、八卦山山麓一帶,而其他茶區也有少量生產。

這類茶是介於包種茶與烏龍茶之間的部份發酵茶,以青心烏龍為主要品種,一年可採收多次,其中以春茶、冬茶品質較佳。製茶時需

以布球揉捻，好讓茶葉緊結成半球狀。成茶茶葉呈暗綠色，茶湯顏色金黃亮麗，香氣濃郁，滋味醇厚，啜飲後回韻無窮，因此成為香氣與滋味並重的台灣特色茶，其中凍頂烏龍茶更聞名於世。

相傳1855年一位鹿谷鄉人林鳳池赴福建應試，高中舉人，還鄉時帶回36株軟枝烏龍茶茶苗，這些茶苗最後被種在凍頂山上。凍頂山海拔600到1,200公尺，年均溫攝氏25度，土質屬紅黃色土壤，富含濕氣與石灰質，極適合茶樹生長。帶回茶苗經開枝散葉後，逐漸形成有名的凍頂烏龍茶區。

2-4 高山茶——甘醇淡雅

「高山茶」是指海拔1,000公尺以上茶園所生產的半球型包種茶，有人以「烏龍茶」稱之，主要產區在嘉義縣、南投縣境內，屬於海拔1,000到1,300公尺的新興茶區。

由於高地氣候偏涼，早晚雲霧籠罩，平均日照短，在這樣的生長環境中，可以提高茶中甘味成分的含量，也可以降低芽葉中所含的苦澀成分。以這類茶葉製成的茶，芽葉柔軟、葉肉較厚，果膠質含量高，葉片翠綠鮮活，耐沖泡，茶湯顏色於蜜綠中略顯黃色，滋味甘醇、滑軟，厚重中帶活性，香氣淡雅，甚為討好。

2-5 鐵觀音茶——清潤回韻

鐵觀音茶也是部分發酵茶的一種，茶湯色澤橙黃中偏紅，味濃醇厚，於微澀中帶點甘潤，有弱果酸味，主要產區在北市木柵區和北縣石門鄉。

顧，而白毫烏龍便是這種被蟲噬過的茶葉；它的香馨能被發覺，完全是個偶然。有一次，一位茶農把受到小綠葉蟬吸食的幼嫩茶心摘下來，以重發酵、重萎凋方式製茶，而後又用手工攪拌來掌控茶葉的發酵程度。如此費時費事，無非想讓被蟲子吮去水分的茶葉依舊維持好品質。（註：萎凋是把茶菁放在日光下攤曬，或利用熱風使茶菁水分適度蒸散，以便減少茶葉細胞的水分含量，而細胞中的各種化學成分亦得以藉由酵素氧化作用引起發酵作用，茶菁經攪拌後須攤平於笳藶上靜置。）

鐵觀音茶的製法和半球型包種茶類似，較不同的是，在茶葉初焙但未全乾時，需以方形布把茶葉包起來輕輕轉動揉捻，甚至把布球包放在文火的焙籠上慢慢烘焙，讓茶葉外形彎曲緊結，如此經多次反覆焙揉之後，茶葉成分會隨焙火溫度化出香氣與味道，這是鐵觀音雖經多次沖泡，仍能夠芬芳甘醇，具有回韻的原因。

2-6 白毫烏龍茶——清幽的東方美人

白毫烏龍是台茶中最高級的茶種，可是剛開始時茶農們並不這樣認為。在農藥尚未普及的年代，被蟲子啃食過的茶葉常被茶農棄之不

之後，這位茶農把做出來的茶送給朋友品嚐，朋友喝過以後感覺不錯，便把茶葉拿去參加比賽，竟然得了第一名！友人隨即把這件事告訴茶農，老實的茶農不相信，一口咬定是朋友在膨風，直到大

家見到獎品以後才恍然大悟，於是把這種茶叫做「膨風茶」。

膨風茶泡出來的茶湯，偏紅琥珀色，具蜜糖熟果香，口感佳。19世紀時，英國維多利亞女王喝過以後非常讚賞，特別為它取名「東方美人茶」。消息傳回台灣，因為名字好聽，所以新竹一帶的部分茶農便捨棄膨風茶名稱，改稱它為「東方美人茶」。

白毫烏龍茶是所有青茶中發酵程度最重的一種，於製茶時著重白毫的顯露和枝葉的連理。通常成茶會出現白、綠、黃、紅、褐相間的色彩，如果芽尖上的白毫愈多，就愈高貴；當然白毫烏龍之所以昂貴，是因為它的葉子需要小綠葉蟬的啃食；想吸引小綠葉蟬前來「工作」當然不能噴灑農藥，否則蟲子就不來了，也因此這種茶葉未受農藥污染。

這種茶在全世界只有台灣生產，而以新竹縣的北埔、峨嵋，苗栗縣的頭屋、頭份、三灣、銅鑼為主要產區。據說，現在北縣石碇區的茶農們也很積極地生產這類茶種。

2-7 紅茶——大紅大橘，世界第一

紅茶的等級會因為茶樹品種、採茶部位、茶葉產區、海拔高度、季節因素等而有所不同。紅茶有兩類，一是條狀紅茶，一是碎型紅茶。前者的沖泡方式和一般茶葉一樣，可用蓋杯或茶壺沖泡；後者大都是袋裝紅茶，不過市面上也有散裝的碎型紅茶，只是飲用時必須用濾網過濾茶渣。

紅茶茶湯呈紅色或橘色的原因，和茶中丹寧酸酸化後的化學變化有關。紅茶在人們心中的地位和綠茶類似：地位雖然不高，但在年輕

早期台灣的紅茶小包裝
（臺北茶商公會提供）

族群的日常飲品中占有一席之地。

1926年，台灣仍是日治時代，日本日東紅茶公司從印度引進大葉種阿薩姆茶，在南投縣魚池鄉蓮華池林業試驗分所試種，後將其所製成的紅茶送到倫敦拍賣所拍賣，竟然被人尊為頂級紅茶，一時之間紅茶成為台灣很重要的外銷農產品，也成為當時台灣向日皇進貢的「御用茶品」。

1985年受到國際競爭力影響，紅茶外銷逐漸沒落，終至停頓。這樣的景況令茶農們極為失望，然而，農委會魚池茶葉改良場的工作人員並未灰心，反而積極研發紅茶新品種。茶場人員以緬甸種茶樹與台灣野生茶樹育種，然後再以特殊製茶技術製造，最後獲得滋味甘醇、潤喉的台茶18號。魚池茶改場製茶課課長邱瑞騰對這件事抱著很大期待，他認為台茶18號是讓台灣紅茶重回國際頂極寶座的曙光。

2-8 頂級普洱茶──
味道特殊，台灣有珍藏

全發酵茶中，除紅茶外，另有一種經黴菌發酵的茶，聞起來有些霉味，一般稱為「後發酵茶」或「黑茶」，以大陸湖南、四川、雲南一帶的產量最多，其中又以雲南普洱茶最為出名。

由於氣候、環境與技術等種種因素的限制，台灣並不生產普洱茶，但是台灣卻藏有大量的頂級普洱茶，其中原因，與香港回歸大陸前的一段歷史有關。

早期香港人喜歡上茶樓吃點心、飲普洱茶。於是，茶樓老闆們經常從雲南進口大批普洱茶到香港，先放倉庫一段時間，等茶變老以後再拿出來使用。由於香港回歸大陸前，大部分茶樓都已交給下一代打理，這批喝慣洋墨水

的年輕人，一心只想把能賣的東西換作現金，好趕在1997年香港回歸前移民他地，他們不清楚普洱茶的價值，於是打開倉庫來個賤價大出清。台灣茶人聞訊，認為機會難得，便立刻趕到香港，用很好的價錢把普洱茶給買回來。

台灣茶人跑到香港搜購普洱茶的事情甚為轟動，所以現在想買頂級老普洱茶的人大都知道，應該到台灣來找茶。據說當年買回來的老普洱茶，到2003年時，已經飆到一餅25萬元。更有趣的是，早年生產普洱茶的雲南工廠，因為沒有保留庫存的習慣，也沒想到老普洱茶會造成轟動，加上新一代茶廠人員很想知道早期生產的茶是否有什麼特別所在，所以也有重量級的雲南茶廠人員跑到台灣來，欲購買自己工廠當年生產的普洱茶。

2-9 佳葉龍茶——茶市場新秀

最近幾年來，台茶市場出現一種叫做GABA-tea的佳葉龍茶，倍受矚目。

全世界第一個發現佳葉龍茶的，是日本一位叫做津志田的博士。1987年，他在研究茶樹的胺基酸代謝作用時無意中發現，如果讓新鮮茶菁長時間處在無氧狀態下，它會產生高含量的 γ-胺基丁酸，這是一種對身體有益的物質，所以在日本引起高度重視。翌年，日本便很快開始進行佳葉龍茶的動物實驗，以及佳葉龍茶製造方法的試驗，而日本茶市場上也開始銷售佳葉龍茶。

值得注意的是，這是一種因為製茶方法改變而製造出來的新茶；並非培育出來的新樹種，茶人以這種方式製茶的歷史仍舊很短暫，飲用時或飲用後有沒有需要注意的地方，這些問題需待學者專家進一步研究。

Part Ⅲ
愛茶職人

　　茶在一般大眾的印象中，始終是一種很傳統，甚至是帶點老氣的飲品，但是卻有這麼一群人，他們愛茶如命，「茶」在他們眼中是一種生活、一種文化、一種使命、一種藝術、一種美。

　　這群愛茶人將心中對茶的那份愛化做實際行動，在不同的領域中各自努力，不斷把茶的境界向上提升，賦予茶不同的面相，讓茶重新充滿活潑的生命力。

　　他們是一群愛茶職人。

〔提供／王德傳茶莊〕

1. 周顯榜 ——
自創生態有機茶園

周顯榜（攝影／謝春德）

1-1 大自然生態系統茶園

傳統茶園給人的印象總是：一排排矮樹和若有似無的雲霧，而且乾淨整齊，雜草不多，昆蟲也不多。然而周顯榜的茶園和傳統茶園不一樣，他的茶園裡有雜草和許多小生物，我們可以稱這樣的茶園為「生態有機茶園」。

在台灣，包括茶園在內的許多農地，現在已逐漸轉為「無污染，不使用化學肥料、化學農藥」的有機耕種，這是一種從國外引進來的新觀念。周顯榜說，他的茶園已經歷經了10年

的調養期，所以不需要施肥，因為土壤裡的養分會透過「大自然生態系統」自然產生；而他最主要的工作，就是把茶園裡的大自然生態系統弄清楚，然後訂下計畫，把什麼時候該做什麼事的順序排列好，然後，一切只要按表操課就可以了。

除此之外，他還扮演茶園監工的角色，負責監督茶園裡蟲蛇鳥獸的工作情形，萬一發現這些小動物沒有按照自然生態系統運作，就馬上找出原因，尋求解決辦法，以便讓一切回到軌道上運作。

1-2 以自然為師，重視生態警訊

究竟大自然生態系統的運作方式是什麼呢？聽起來很玄呢！其實只要舉幾個例子就能讓人明白。

就拔草這件事來說，很多茶農習慣把草拔得乾乾淨淨的，但是周顯榜卻故意讓雜草留下來。有一年北台灣發生水荒，很多地方的茶樹都死光了，周顯榜的茶樹卻活得很好，他認為是雜草的功勞：「因為有草，所以能把茶園中早晚的露水留下來；下雨時地面上的水會順著坡度流到山下，如果茶園裡有草，雨水就會被草的根莖葉吸收，只要草根往下鑽，雨水就跟

著往下走，也等於把雨水儲存在地底了。有時候蚯蚓會來鬆土，土鬆了，地底的水就向下滲得更深；因為蚯蚓是土撥鼠的食物，所以土撥鼠也會出現，還會把土鑽得更深，這時的水便繼續往下流，久而久之，整個茶園底下變成一個大水庫，遇到乾旱時，這些地下水就成了茶園的水源。」雜草、露水、雨水、蚯蚓、土撥鼠都是大自然生態系統中的一員，順著大自然走就是周顯榜經營茶園的根本精神。

周顯榜的茶園完全依照大自然生態系統在管理運作，所以野趣橫生，風景優美。（攝影／謝春德）

另一個在茶園裡發生的除蟲經驗也相當有趣。有一次，茶園中突然出現很多紅蜘蛛，牠們是茶樹與果樹的蟲害，抗藥性很強，噴灑農藥根本無法解決問題，若要解決問題，就必須找出牠們出現的原因，只要原因消失，紅蜘蛛就會離開。

原來紅蜘蛛喜歡居住在乾燥高溫的地方，如果牠們成群結隊前來，肯定是附近太乾燥了。後來周顯榜發現有紅蜘蛛的區域，茶樹的平面與側面常有日曬，使得這兒比較乾燥，一旦乾燥過了頭，紅蜘蛛就來啦！這是茶樹對缺水現象所發出的警訊，所以他趕緊把水龍頭打開，讓茶樹吸收充足水分，等濕度夠了，不喜歡潮濕的紅蜘蛛自然就離開，而茶樹也因為獲得充足的水分而增加抵抗力。

像這種既要解決蟲害又不噴灑農藥的做法，是從事有機農作時的一大學問，周顯榜在這問題上反覆努力了十多年，最後才領悟到：農地上出現蟲害其實是一種警訊，如果只把蟲害除掉，等於解除警訊，但是並未解決問題，找出發生蟲害的真正原因，才能根本解決問題。

1-3 堅持走自己的路

　　台茶的外銷事業在1978年以後跌至谷底，導致許多茶農陷入困境，周顯榜的父親就是其中之一。「早年父親專心種茶，只知道把摘下來的茶菁交給貿易商處理，所以沒有製茶經驗。外銷沒了以後，我們只好硬起頭皮自己製茶，當時我也曾幫忙，不過按照父親教法做出來的茶並不好喝。而我單純地想喝一杯好茶，卻喝不到，所以決定自己種茶。可是自己種了以後，還是喝不到好茶。有一天突然想到，茶樹是由土地裡長出來的，是不是土壤出了什麼問題？所以我開始觀察土壤，後來我又想到植物、昆蟲，於是再去觀察植物、昆蟲，就這樣我的腦袋不斷冒出很多想法，於是我也就順勢第一直往前走。」

　　觀察茶園耗去周顯榜的大半時間，但是，生活壓力更讓人不得閒。他每天早上四點半到茶園工作，七點以後到台北上班，下了班再回山上茶園，一直到天黑完全看不見以後才回家，這樣的作息時間大概維持了七、八年。

　　直到有一天，擔任舞台製作的他不小心在工作中失去了幾根手指；第二年，又因為猛爆性肝炎在家中昏迷四天以後才緊急送醫撿回一條命，但是，他的人生已跌至谷底。還好個性樂觀，總認為跌到谷底的時候正是爬起來的最佳時機，這個念頭促使他更積極地重新規劃人生，從此便一股腦地栽進茶園裡。

完全自然的茶園生態，吸引蜘蛛居住結網。　(提供／周顯榜)

1-4 摒除外來影響，創造三贏

「這哪是種茶嘛！真不知道他在做什麼！」這是同行們對周顯榜的批評。雖然以賣茶收入比較，現在別人賣100斤的茶，他只賣60斤就能得到同樣收入，可是同行們對於他種茶方式的批評卻從沒停止過，就連他父親也不贊成。

為什麼他會招致這麼多人側目呢？這是因為「以天然生態系統經營茶園」的方式讓很多人看不懂。按照他的想法：茶樹生長在地上，所以和茶樹有關的影響應該是雜草和昆蟲；因此，會干擾大自然生態系統的，應該是蟲害、天災與人為因素。他的工作就是把所有的外來影響通通摒除，連人為操作的部分也要拋棄，完全用一種最單純的原始方法種茶，這和一般仍然使用有機肥料的有機耕種觀念有很大落差。

早期他花了很長的時間去瞭解：「茶樹適合怎麼樣的土壤？這樣的土壤會種出什麼樣的植物？這些植物的周圍植物大概會是什麼？為何長在這兒？這些植物對茶樹的影響又是什麼？有了植物以後會招來昆蟲，但是，在什麼季節會有什麼樣的昆蟲飛來？這些昆蟲又會產生什麼影響？這些一連串間接、再間接的因素會對茶樹產生什麼影響？……」那時候，無論是清晨、中午、晚上、半夜，在任何時間只要出現一丁點兒的想法，他都會跑到茶園裡觀察。

另一方面，他又很認真地去瞭解大自然：「既然一年四季的雨量、溫度都不同，那麼今年的濕度如何，會從什麼方向來，將往什麼方向去？」如此觀察約莫10年，他掌握了茶園的整個生態系統，也就知道該在什麼時候做什麼事了。

所謂必須拋棄的人為操作部

牛蛙對生活環境的觀察有其特殊的敏感度，顯示周顯榜的茶園對牠們有很大的吸引力。　（提供／周顯榜）

在周顯榜的茶園中，各種生物和諧相處。　(提供／周顯榜)

到5.5斤左右的重量可以做一斤茶乾，但是他的茶3.8到4.2斤就可以做一斤。這是因為當茶葉品質好時，不需要那麼多量就可以做一斤茶。如果其他茶農知道，種300棵茶樹的收入與種1,200棵茶樹的收入一樣多時，大概有很多人也願意只種300棵茶樹了，更何況這種以質取勝的種茶哲學，可以讓茶人、昆蟲與茶樹三方面都得到較好的生活品質。

分，究竟指的是什麼呢？

指的是一些傳統上的想法。例如：傳統認為一分地種1,200棵茶樹最符合經濟效益，但是周顯榜的茶園裡，一分地只種200到300棵樹，他說：「我種一棵茶樹的面積，別人要種四棵，因此我的茶樹樹根扎得深，不必和別的樹搶養分，所以長出來的芽特別好，葉子特別厚，內含物比較多。」

以2004年春茶收穫量為例，一般大約4.7

1-5 要喝好茶，就來種茶

「為了想喝一杯好茶，我才跑來種茶。」周顯榜說，那時想喝好茶的念頭非常強，強到讓他一頭栽進茶園。如今他的茶園逐漸穩定，有人誇他，說他種的茶是口感新穎的好茶；當然也有人數落他，說他的茶喝起來不像茶。面對所有的褒貶，他都沒有往心上攔，他認為自己從來沒有有錢過，所以100萬元與1萬元對他

來說沒什麼大差別，他反倒欣慰地說：「透過茶這個媒介，讓我從大自然中學會取得生活所需的本領，未來無論走到哪，我想我都不會餓死，這個收穫才是我最引以為傲的。」

每天倘佯在天地間與大自然相伴，現在的周顯榜，和小動物、小昆蟲接觸的時間比人還多，更絕妙的是，他隨時都能喝到一杯好茶。

◎有機產品與有機驗證

我們似乎對「有機產品」有些熟悉，但是究竟瞭解多少呢？

所謂的「有機農業轉型期產品」是指從一般農地轉為有機農地，需要3到4年的過渡期，在這段時間內，雖然農地上不再使用農藥，但是過去使用的藥劑仍殘留在土地裡，所以整塊土地需經幾年時間的淨化，才能讓土壤裡的有毒物質慢慢減少。也因此，在轉型過渡期內所生產的農產品，不能算是完全的有機產品，所以只好貼上「有機農業轉型期產品」標章。

現在已有財團法人國際美育自然生態基金會（MOA）、財團法人慈心有機農業發展基金會（TOAF）、台灣省有機農業生產協會（TOPA）等三家機構有資格從事有機農地驗證。想要購買有機產品的人，可從外包裝上所貼的標章來尋找。

有機茶園不使用農藥，所以容易見到鳥窩。（提供／周顯榜）

「基本上，為農地進行有機農地驗證，和為農地提供有機轉作輔導是兩回事。」慈心有機農業發展基金會專員蘇慕容強調：「目前驗證有機農地的工作，農委會已授權委託民間組織執行，現在有三家機構取得驗證資格，他們依照一套公開的標準檢查農地，評斷這塊土地是不是符合有機農地的標準。這類機構只負責驗證，不負責輔導農地轉作。」

輔導農民，協助他們把農地轉作成為有機農地的顧問服務，是在教人怎麼做有機，輔導內容包括：技術指導、協助達到驗證標準，有時甚至包括協助行銷有機產品在內。蘇慕容又說：「從一般農地轉為有機農地，必須先做土壤分析診斷，之後還要具有土壤肥料與植物營養方面的專業知識。由於一般農家比較缺乏這方面的知識，所以聘請專家協助建立土壤診斷機制，將是縮短轉型期的最好辦法。」

據瞭解，現在除了農委會茶葉改良場已提供輔導茶農轉型有機的協助外，某些對土壤學有專精的專家學者，也開始提供這方面的諮詢或輔導服務。

2. 黃浩然——以茶代酒，練就焙茶好功夫

2-1 以分享的心情焙茶

　　在很早的時候，黃浩然就感覺自己對茶這個素材非常敏感，凡是聞過或嚐過的茶都能記住不忘。只是當時忙於工作，加上經常喝酒應酬，所以沒有將此事放在心上。一直到身體狀況變差，醫生囑咐他戒酒，以及老婆的提醒，這才讓他認真考慮：該用什麼方法抑制心中那股「找酒喝」的衝動？後來他悟到，自己渴望的其實是和三五好友相聚一堂分享經驗的快樂氣氛，喝酒只是個媒介而已。從此以後，他「以茶代酒」和朋友聚會聊天，之後更投入製茶行列，練就一身焙茶好功夫。

黃浩然

2-2 自己焙茶，腦袋壞了！

　　一個中年男子就這麼放下一切，一頭鑽進熱烘烘的房間裡焙茶，這個改變一開始讓家中長輩頗不以為然，他們的反應是：「要賣茶，批進來賣就好了，自己做茶？簡直腦袋壞了！」。

　　焙茶者的辛苦一般人真的難以想像。他們必須待在高溫密閉的房間裡，忍受長時間的悶熱苦熬，一面小心焙火，一面品嚐茶滋味，直到自己感覺滿意為止。這當中除了要有相當的耐力外，還要有高超的品茶能力。

　　沒錯，製茶就是這麼辛苦，而且製茶人的心情、條件，做茶時的溫度、濕度，毛茶本身的品質等（註：各種茶葉由茶農初步加工，僅經乾燥處理而未加焙火，稱為毛茶），都是影響茶葉品質的重要因素。此外，焙茶時手工所占的分量相當重，以至於每次的製茶產量都很有限，所以當你聽到茶老闆說：「喜歡的話多帶一點，這批茶的數量不多，下次恐怕買不到了。」別懷疑，這話是真的。

2-3 茶是用來分享的

　　茶館是黃浩然學生時代談戀愛常去的地方，所以對茶他有著一份甜蜜與懷念。

　　「當初我一直想找一份工作做為一輩子的

事業，猛一回頭，突然發現茶很健康。」他說：「如果賣好茶，客人會很高興，會覺得物超所值，會說謝謝，還會介紹客人，全世界還有什麼可以這麼有魅力的？」於是他決定開茶館，心想：「茶不是商品，我要把它當寶貝來賣。」可是要找好茶不容易，在求好心切的心情下，他開始自己製茶、焙茶。

「茶是用來分享的。」這是黃浩然投入茶世界的心情。他說：「綠茶是不發酵茶，所以喝綠茶好像吃生魚片一樣，原始味道最純、最美，不需添加其他調味品。紅茶是全發酵茶，味道厚實，所以適合搭配其他素材，例如：加入奶精成為奶茶，加入水果烹煮成為水果茶，甚至以紅茶做點心或入菜都很好。至於青茶，

因為發酵程度在綠茶、紅茶之間，且因發酵程度和製茶手藝層次不同，所產生的口感也就不同。對喝青茶的老饕而言，找到自己喜歡喝的茶是件令人興奮的事。」這是他對不同茶的看法。

2-4 製茶、經營茶餐廳一起來

現在的他開了一間精緻茶工作室和一家以茶餐為主的餐廳。說到位於台北市區的這家茶餐廳，當中還有一段曲折呢！那時台灣茶藝館逐漸沒落，為了改善情況，他曾在茶藝館中提供餐點，後來發現不對，於是改用「餐廳中茶館」的經營模式才走出一條路。

「若是只有喝茶，或許年輕人不想到店裡來，若是用餐，他們可能就有興趣，只要來了，就可能因為東西好吃、茶好喝，而再度上門。」這是他經營餐廳中茶館的想法。

這樣的改革果然不一樣，如今愛茶愛到不行的日本遊客，無不聞風而來，無論參加團體旅遊或自助旅行的日本玩家，總會到他的餐廳大快朵頤一番。在日本，這家餐廳的知名度還比在台灣響亮呢！

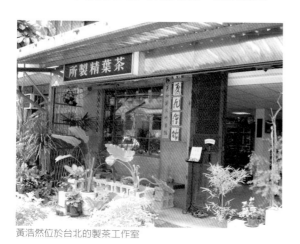
黃浩然位於台北的製茶工作室

2-5 拉大格局經營

「台灣茶原本舉世聞名，現在怎麼了？名聲似乎大不如前。真的只是表面上所看到的原因嗎？」這問題是台灣茶人經常思索的問題，為了讓台茶重振往日雄風，黃浩然跨出國界，勇闖東瀛。

因為認真焙茶、賣茶和對茶的特殊見解，他在東京都港區麻布十番所開的茶館相當出名，還因為吸引眾多人潮，對當地地區經濟具有貢獻，因而獲得該區區長獎（相當我國市長獎）。

或許有人記得，在2000年時，不少日本人開始對台灣茶產生興趣，這背後有一個和黃浩然有關的小故事。在此之前，他曾將台茶介紹給一位叫做渡邊滿里奈的日本女星，渡邊回國以後，便積極地在當地媒體上介紹台灣茶，這舉動引起了日本人的注意，接著台灣觀光局又請渡邊當台茶代言人，還拍了一齣平溪天燈版的短片在日本播放，因而使得台茶在日大放異彩。

由此看來，台灣茶人若能更努力地把格局拉大，把茶品質與喝茶時的感覺放在第一位，台茶市場仍大有可為，黃浩然的成績就是一個證明。

然而，什麼茶才稱得上是好茶，實在沒有一定的標準。喝茶人享受的是口感與滋味，就像吃東西一樣，各人喜好不一，很難妄下斷言。不過如果喝茶時感覺順喉、溫潤、滋味回甘，就是好茶的基本條件。

黃浩然說：「茶之所以甘甜，是因為茶內單醣經過焙火後變成還原醣，出現收斂性，有了收斂性，就會產生甘甜。試喝茶時，不妨泡濃一點，時間浸久一些，等茶冷掉以後再喝，這樣就知道茶好不好了。」這是他品茶多年的經驗分享。

當然，泡茶時的水溫也很重要。一般的水溫達50～60℃度時，能把茶中的醣類釋放出來，但是，只有90℃以上的水才能釋出茶中的其他成分。他說：「台茶講究的是色、香、味，若不用沸騰的水泡

東京都港區區長賞獎牌(提供／黃浩然)

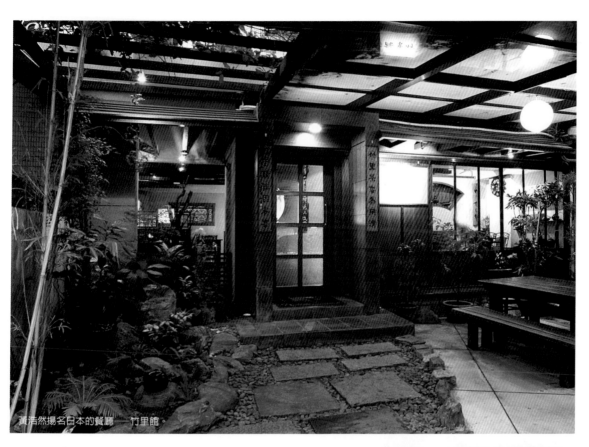

黃浩然揚名日本的餐廳──竹里館。

茶,好滋味不容易跑出來,所以建議品茶時,要用95～97℃熱水泡茶(東方美人茶85℃即可)。」有些茶必須泡得快一點味道才好,但是只有不澀不苦,味道持久,能讓人喝上一整天的茶,才稱為好茶。

黃浩然的工作室一角

3. 魚池茶改場——
新種紅茶令人刮目相看

日治時代，日本人為了改善台灣紅茶的品質，於1925年在南投的魚池鄉試種印度大葉種阿薩姆茶，然後將製成的紅茶送到倫敦拍賣所，結果一炮而紅，被譽為頂級紅茶。

3-1 頂級紅茶，國賓們的最愛

從日治時代開始，台灣所有的好茶都被拿去外銷，最風光的外銷黃金期應是二次世界大戰以後到1974年間。那個時候，一般人沒有買紅茶的習慣，即使要喝也買不到頂級紅茶，反倒是一些餐廳、辦公室或商家等營業場所，經常以廉價紅茶招待客人，這讓國人錯以為紅茶是一種低層次的茶。

1975年以後台茶外銷萎縮，當時的台灣省主席謝東閔為挽救茶農生計，因此提出自產、自製、自銷的建議，從此以後，茶農開始往售價較高的青茶領域發展，以致於原本就不受重視的紅茶更加倍受冷落，甚至長期潛心研究紅茶製造技術的魚池茶改場也面臨「台灣紅茶的育種、栽培、製造技術該不該繼續下去」的頭痛問題。

當時茶改場的研究員這樣思量著：台灣紅茶現在賣不出去，但不表示未來還是如此，如果當前不將技術傳承下去，到時需要這些技術的時候又該由誰負責呢？幾經考量以後，有人提出了一個標竿概念：先把生產1公斤標準紅茶所需要的成本計算出來，倘若在這個成本內仍無法生產紅茶時，才呈請上級裁示要不要繼續。這項決定受到上層支持，為保存製造紅茶的特殊技術，大家決定攜手共度難關，也因此早期部會首長出國時，經常以茶改場研發的頂

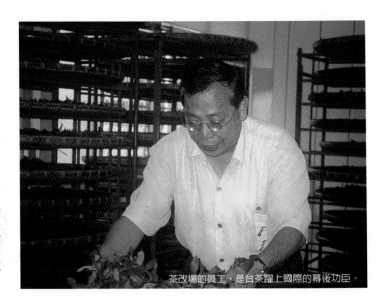
茶改場的員工，是台茶躍上國際的幕後功臣。

級紅茶做為國禮送給外國朋友，據傳反應
還相當不錯，成為大家的最愛。

南投魚池改良場外景

3-2 台茶18號，紅透半邊天

「做茶不難，要做好茶，一半靠茶菁
品質，一半靠製茶技術。」魚池茶改場製
茶課課長邱瑞騰這麼說到。台茶18號是緬
甸種茶樹與台灣野生茶樹育種而成的新茶
種，相當有自己的特色，泡出來的茶湯含
有台灣山茶的特殊香氣，可明顯地感覺與
印度錫蘭茶不同，因此被認為具有重振台灣紅
茶雄風的潛力。

對紅茶頗有研究的日本茶御水女子大學山
西貞教授品嚐以後也說：「這茶具有肉桂和薄
荷綜合的香氣，啜飲起來的滋味和純大葉種紅
茶不同，適合東方女性。」

台茶18號出現時曾在國內引起騷動。市
面上曾出現兩派看法：保守
派認為，只有具有大葉種紅
茶滋味的茶才能算是紅茶，
台茶18號沒有大葉種紅茶的
滋味，不能算是紅茶；另一
派樂觀的人認為，從國外進
口的大吉嶺紅茶也沒有大葉

種紅茶的滋味，但是滋味純、有特色，很受歡
迎。台茶18號和大吉嶺紅茶一樣，味純、口感
獨特，剛好符合現代人求新求變的需求，前途
很是看好。但不管怎麼樣，所有的人都希望台茶
18號能重振台灣紅茶的風光。

◎想知道在哪裡可以買到台茶18號嗎？

筆者在這裡提供兩個地方：一個是網站http：//www.921.org.tw，
一個是王德傳茶莊，不過那裡只賣頂級的台茶18號。

台灣紅茶曾經跌倒過一次，當然不能再有第二次，所以台灣茶人小
心謹慎，無論頂級紅茶或一般等級的紅茶，都很努力地在口感、包裝、
行銷等方面做改善。在此讓我們對所有為台灣紅茶打拼的人說聲：「加
油！」

4. 王有記名茶——百年老店

台北市重慶北路上有一座朝陽公園，公園裡綠意盎然，植栽茂盛，仔細一看，大部分都是窨（薰）製花茶用的黃櫃子花、茉莉花、桂花等植物，走道上還有刻有製茶流程的石雕圖，很特別喔！原來這兒是早期大稻埕茶葉的集散地，如今公園旁仍有許多茶莊，其中更不乏百年老店，例如「王有記茶行」，現在的經營者王連源就是從事茶買賣的第四代茶人。

王連源約莫50歲，畢業於東吳大學會計系，不過個性爽朗的他卻未朝會計界發展，他在退伍那年，在台北市濟南路開了一家茶行，他說：「如果不繼續做茶葉買賣，父親一輩子的心血就糟蹋了。」簡單兩句話道出了父子倆的深情；又因為對茶的熱愛，促使他將延續台灣茶文化的工作視為畢生使命。

一位茶商告訴我：「要找和台灣茶葉有關的照片，去找王有記茶行的老闆，他保存得最完整。」於是我決定去拜訪他。

走進茶行時，頭頂上高聳的樑柱，似乎仍陶醉在早期那個人聲鼎沸的熱鬧年代。那是一棟1930年代建築，超過70年的樓宇，於氣派中不減當年熱情洋溢的好客氛圍——由外頭進來喝茶品茗、閒話家常的訪客依然絡繹不絕。

店內不時有母親帶著國中、國小的孩童前來蒐集資料，以做為學校鄉土課程的報告。走到大廳後頭，仍可見到早期茶人用來焙茶的地下大坑，和一些陳舊古老的製茶設備，老闆王連源更是不厭其煩地解說著，這地方真是一個活生生的鄉土教材館！

王有記茶行老闆
——王連源（左）

台北朝陽茶葉公園中的製茶流程解說牌。

4-1 童年回憶成為賣茶動力

「王有記這名字是我曾祖父取的。」王連源說：「我的祖先是福建安溪嶢陽人，那兒出產鐵觀音，早年曾祖父在當地種茶，祖父則到泰國去賣老家出產的茶，後來父親在台灣落腳，負責搜購、加工台灣茶，然後轉運到泰國銷售。父親經手的外銷茶以北部文山區和桃竹苗一帶出產的包種茶為主，當時以窨花加工製成的『包花茶』也是外銷的大宗。」

茶交易屬於大買賣，所以當時的茶商大都有出入風月場所的習慣，但是王連源的父親王澄清幾乎沒有娛樂，每天從早到晚，不是看茶、品茶就是與茶農聊天、議價，和同行比起來，他似乎是個異類。

讓王連源印象深刻的是，早年家中有不少製茶師傅和撿茶女，有些撿茶女會帶小孩上工，這些小孩在茶廠裡四處玩耍，有時難免招來茶師傅的斥喝，而撿茶女們則是吱吱喳喳地交換著八卦情報，吵雜聲、機器聲，交織成一幅熱烘烘的場景。有時候，下山來推銷茶葉的茶農在議完價後，也很自然地留下來聊天、吃飯，所有瀰漫在茶廠空氣中的，全是生氣益然的生命力和濃濃的人情味。

4-2 賣茶原則：
品質規格化，價格大眾化

「茶是一種很特別的東西，品質不容易控制，即便是從同一個茶園出來的，若是採茶時間或製茶時間不一樣，茶品質就不同。」王連源說。

若是來買茶葉的消費者不明白這個道理，就容易造成誤解。於是王連源想到：如果能讓茶品質規格化，就能獲得消費者信任。

因為對於茶品質規格化的掌控具有較多經

茶師評選

炭火焙茶

裝箱作業

(提供／王有記茶業公司)

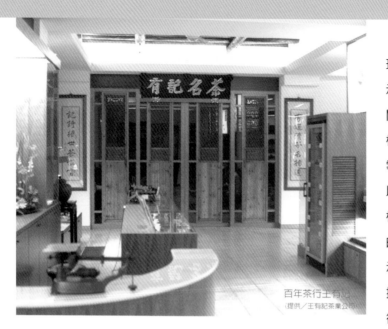
百年茶行王有記
（提供／王有記茶業公司）

理。針對這種心態，王連源表示：「茶商與茶農間是大量採購關係，所以可以拿到比較好的價格，因此茶行的價格可能比產地零售價便宜，更何況買茶時最好以個人喜好選茶，而非只看價格。」所以說，王有記名茶店裡的每一種茶價格都有很明確的標示，消費者可以從合適的價格中挑選試喝，只要口感對了，買賣很容易成功。

驗，所以王連源賣茶時不強調茶葉產地，而是透過專業知識，把從各地搜購回來的茶葉分級、拼配，以便讓茶葉品質規格化，然後再以焙火加工方式降低茶的含水量，保持茶品質的穩定。「依照這樣的做法，消費者在現場試喝的茶，和他買回家喝的茶，口感差異不會太大。」他說。王連源希望在台灣造就普及的喝茶風氣，所以走的是平價通俗的經營策略。

但是一般人又是怎麼想的呢？由於茶品質差異大，茶價大都由賣方決定，一般人對於茶價與茶品質沒有辨別能力，所以普遍存在「直接在產地買茶應該比較便宜」的心

4-3 架設網站，推廣茶文化

對王連源而言，把台灣茶文化傳遞下去是項很重要的任務，現在的網路通訊非常方便，他為了提供即時訊息，很用心地學電腦，更進一步架設網站，努力地把蒐集到的茶訊息搬上去。他謙虛地說：「我不懂技巧，只能把文字放上去，所以畫面不如其他網站那麼漂亮活潑。」但從他的用功程度與專業能力來看，網站資料的正確性和篩選訊息的功力，應該比其他資料更讓人信服。

5. 王德傳茶莊——東西合璧，大放異采

5-1 茶葉中的 L.V.

王俊欽的童年充滿了茶香味。小時候他常膩在祖父身邊，祖父喝茶時他也喝，祖父和人聊天時他就在桌旁玩耍，也因此，茶莊裡的茶香味是他童年時頂熟悉的味道。待他大學畢業投入建築業以後，這份情感依然熱烈，他最後決定重拾祖業——繼續經營茶莊，而且不只如此，還要行銷茶品牌，進軍國際市場，希望成為茶葉中的L.V.。

5-2 傳承祖業，發揚光大

王家從開始做茶到現在大約140年。1862年王俊欽的高祖父王俺尚，帶著獨到的炭火烘焙技巧，從福建晉江來台定居，在台南開基天后宮對面開了當地的第一家茶莊「王德興茶莊」。

讓人好奇的是，既然要繼承祖業，為何現在的茶莊名字是王德傳呢？原來當年王俊欽父親改行不做茶時，家中一位師傅徵得其同意，把茶莊名字拿去註冊，據說這家茶莊現在搬到重慶北路二段朝陽公園旁，仍舊在做外銷茶生

第五代的茶傳人——王俊欽
（提供／王德傳茶莊）

意。王俊欽說：「舊名字無法收回，只好改名王德傳，藉以代表傳承的意思。」

而他也常常在想：「咖啡成為世界性飲料不過四、五百年，茶已經上千年了，在科學上也證實喝茶比喝咖啡健康，為何茶買賣仍然如此本土化，到底有沒有機會將茶打進國際市場呢？」這些想法常在他的腦袋中打轉，最後終於想通，這些問題都需要人才來好好經營。而他也注意到，若能借用西方的行銷觀念，好茶應該可以在國際上建立品牌，打響知名度。

就是這份對茶的依戀，牽引著王俊欽往裡頭鑽。「這可整整花了我四年時間才完成公司的籌備呢！因為我一直在等待人才，我需要負責企業整體形象包裝的專業人才，也需要一個具有品牌行銷能力的專家。」說這話時，王俊

欽的表情彷彿透露出這份等待絕對是值得的。

5-3 以中國元素創造潮流

皇天不負苦心人，他終於等到一位非常大氣的專業設計師，這人是前奧美識別管理公司總經理兼大中國區創意總監謝禎舜。謝禎舜告訴他：「西方元素不等於現代，中國元素不等於落後，茶是中國古老的東西，應該可以用中國元素創造一個屬於現代潮流的感覺。」這個提議讓王俊欽佩服不已。

從挑選茶莊企業形象的表現上，我們可感受到這位專業設計師的功力。中國社會的傳統顏色有藏青、大紅、米黃等三種，為了傳遞一個屬於現代潮流的素材，在企業形象的顏色挑選上不能太沉重，所以設計師採用艷麗的大紅

王德傳的產品包裝非常有特色。（提供／王德傳茶莊）

做主調，再以書法、篆刻、中國圖案、蠶絲吊燈、中式古董櫃、金絲雀與鳥籠等做搭配，塑造一個屬於中國又不失時代感的企業形象。

王俊欽非常誇讚地說：「道理人人會說，功力各有高下，謝禎舜的設計中保留了中國元素卻不俗套。」然而這還不夠，王俊欽依舊不斷地思考另一個問題：「所有的設計都要從品牌角度切入，茶莊的品牌訊息，到底要傳給消費者的感覺是什麼呢？」這是個很難形容的感覺，不過，只要到他店裡走一遭，或許可以在隱約中接收到一些訊息。

5-4 創意行銷，每個客人都不流失

另一位讓他費盡心思邀請的大將，是他的親姊姊。她於美國學習行銷回來以後，進入知名國際公司擔任行銷協理8年，曾為多項商品打響知名度，之後又到一家食品公司擔任總經理3年，由她經手的產品品牌也相當成功。在她離開之前的公司時，王俊欽覺得機不可失，立即邀請她到茶莊掌舵。起初她不願意，因為她一向都在具有深厚基礎的大環境中工作，相較之下，茶莊裡可用的資源實在太少了。王俊欽很努力地說服她：「我的目標是做國際品

（提供／王德傳茶莊）

牌，妳在行銷界做了這麼久，都是做別人的品牌，現在有機會從頭開始，將自家品牌做成一個國際性品牌，可以從零到有，自己也能多一份經驗。」這個說法終於讓姊姊點頭。

「要獲得人才的支持與投入，自己必須有兩把刷子。」王俊欽這麼說到。他與姊姊的想法不同，兩人時常溝通協調，這讓他不斷地自我警惕：「每個人對事情的看法或切入角度都不同，既然花了很大的力氣請人來，就該相信他的專業。」後來事實證明，自許為喝茶老饕

的王俊欽在看法上易落入單點思考，做品牌行銷的姊姊卻靈活多了。

做品牌行銷的目的，是要讓品牌大眾化；要讓品牌大眾化，就必須站在消費者的角度思考。以泡茶為例，王俊欽認為應該用壺、用泉水泡茶才能表現茶的最好特色。姊姊則認為：「老饕會自己選擇使用的泡茶工具，但是上門買茶的人不一定是饕家，所以應該用蓋杯和普通水泡茶，好讓客人瞭解他買回去的茶的原始味道是什麼。」只有讓客人喝到茶的原始味道才能讓他們對茶品牌產生忠誠度。此外，用泉水泡茶能增加茶的口感，但是客人回去以後大多選用普通水泡茶，萬一回家喝的口感不同，客人不會認為是水不對，反而會跑回來責怪茶商不好，所以要用客人所能取得的水泡茶試喝，才是恰當的賣茶方法。

類似這種需要溝通的觀念相當多，觀念通了，公司運作自然就通。而且負責行銷的姊姊對王俊欽蒐購回來的茶的要求很嚴格，她說：「我可以有很多方法讓消費者來買第一次，但是他們會不會來買第二次，必須看貨品好不好。」這道理是她過去工作的公司能夠在全球市場維持170多年歷史的原因，因為除了包裝

宣傳以外，產品本身要好才能讓廣告發生相乘效應。就這樣，在王俊欽、姊姊以及謝禎舜三人的通力合作下，王德傳茶莊的知名度很快就竄了起來。

5-5 消費者喜歡的就是好茶

　　一般人對茶的認定並無明確標準，所以傳統茶商都以自己的口味選購茶葉，然後向客人推薦。王俊欽卻不這麼做，他以「消費者喜歡的就是好茶，銷售業績強的就是好茶」的想法採買茶莊裡的貨品，所以當他找到自己認為不錯的茶之後，會請一批A級顧客前來試飲，這些人來自不同行業，具備各種身分，只要這些人中的大部分人喜歡喝的，他就認為是好茶。這套找茶模式也是讓他決定主打紅茶市場的原因，雖然紅茶在台灣茶市場中普遍不受重視，但是經過他的客群測試以後卻發現紅茶得分最高，所以王德傳茶莊以紅茶攻占茶市場。

5-6 千山萬水找好茶

　　正因為這樣，在他店裡有很多頂級紅茶，如：日月潭附近生產的涵山紅茶（台茶18號）、安徽省的祁門紅茶，以及雲南紅茶、福

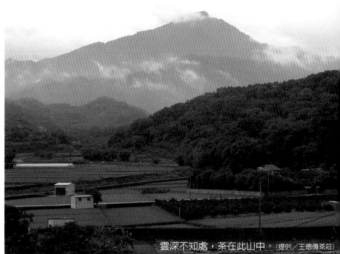

雲深不知處，茶在此山中。（提供／王德傳茶莊）

建紅茶等，都是他跋山涉水搜購回來的。台灣境內茶園多，種類多，但仍無法滿足茶莊的需要，所以他把找茶範圍擴大到中國大陸。那可是高難度的事情啊！因為光有錢不行，還得有關係，所幸他是個茶痴，有高度興趣支撐著，加上遇到一些志同道合，經常互通訊息的朋友，才能讓他千山萬水地找茶去。

　　一提到找茶，王俊欽馬上嘰哩呱啦地道出一大堆經驗給你聽，從這些經驗中，你會發現一位愛茶人對好茶的堅持與執著。

6.林仁混——
研究抗癌揚名醫界

那天下午，我依約前往林仁混教授辦公室，當時曾隨身帶了比較特別的茶作為禮物。哪知林教授見到以後立刻高興地說：「如果這麼特殊，我倒要好好分析一下，看看裡面有些什麼成分，如果能有新發現，或許還能打響台茶知名度呢！」聞此一說，著實令我佩服不已，原來教授所思所想的都和茶研究有關，這也難怪他能成為一位全球景仰的茶大師了。

說起林教授的成就，那可真是洋洋灑灑。光提他在國內所得的獎項，獲獎之多讓人佩服不已。在國際上，他的名字已列入美國科學院、中國名人錄、世界名人錄、科學及機械類世界名人錄等重要國際典籍，他也經常受邀前往歐、美、亞洲，在各種國際會議上演講。

6-1 抗癌研究，世界知名

林教授在1986年取得美國威斯康辛大學腫瘤研究所博士學位，隨後開始從事致癌因素的生化研究。剛開始時，他以研究致癌物質的鑑定為主，後來將重心移到防癌上。他最為人

林仁混

樂道的科學發現有二：一是1975年發現「黃麴毒素」是致癌物質。那次發現震驚世人，因為在日常生活中受污染的玉米、花生或醃漬過的食物裡，都含有黃麴毒素，他當時所發表的研究報告到現在還經常被人拿來引用。

其次是他很喜歡喝茶，對於茶的研究也特別下功夫，從1997年開始，他和他的研究小組就不斷地發表有關茶多酚在預防癌症和瘦身成果上的實驗報告。當然，這些發現對於癌症預防具有重大意義。

在此之前，科學界對於茶的保健研究，大都停留在細胞的抗氧化作用上，林教授的研究已跨越這個層次，升級進入「基因」的研究，此研究在日本曾引起轟動。幾年前，日本靜岡大學校長接受中央研究院邀請來台訪問，在台期間認識了林教授，校長回國後不久便寄了一封信給林教授，邀請他到靜岡大學的健康茶研

討會上演講。

　　靜岡是日本一個很有名的茶產區，靜岡大學裡有許多教授終其一生都投入茶研究。不過那時日本學者對於茶的研究，大都以茶栽培、茶病蟲害與茶的抗氧化作用為主，聽了林教授的演說以後，他們從傳統研究中跳脫出來，開始轉攻茶基因研究，這個轉變甚至讓專門研究茶的靜岡大學，被日本厚生省選為該國四大傑出研究中心之一。我們都知道，日本是個對茶研究頗為自信的國家，而且台茶研究確實也從日本那兒得到不少協助，那次日本的茶研究竟然因為林教授的提點而往前跨出一大步，這也難怪日本人對林教授推崇倍至了。

　　還有一次，四川成都某大學副校長從美國教授那兒得到林教授的聯絡方式，之後便邀請他到成都採集茶樣本，巧的是，那時候成都南方有個叫做雅安的地方，正在舉行茶博覽會，於是，林教授被安排到會場品茶、選茶，等到了現場才知道，當地人還派專人為林教授拍照，原來，林教授研究茶的聲名遠播，當地的蒙頂山茶很想由他的肯定來獲得「加持」。

6-2 鄉下小孩，一飛沖天

　　林教授的成長過程，就像是個標準模範生。他出生在嘉義鄉下，小學前四年是受日本教育，直到五、六年級，台灣政治改朝換代，才開始接受中國教育。之後，投考嘉義工業職業學校，一舉考上了電機科。畢業後再報考台

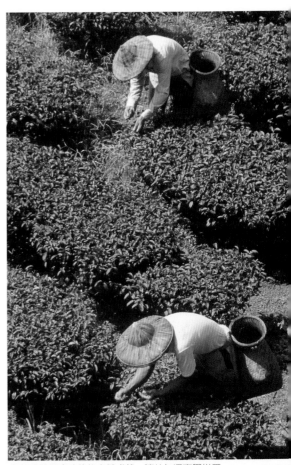

對於茶的健康功效的卓然成就，讓林仁混享譽世界。（提供／王德傳茶莊

南高級工業職業學校電機科，依然順利地上榜。台南高工是日治時代製造軍火的地方，所以校內設備精良，學生可以學到很多技巧，也因為這樣，這個學校的畢業生很受電力公司歡迎，畢業後可以到電力公司當工程技能，是一個「鐵飯碗」的好工作。雖然如此，林教授受到四哥的鼓勵，放棄人人羨慕的大好工作機會，獨自跑去參加大學聯考，憑著一份過人的耐力考上台大醫學院。因為當時大哥開了一間西藥房，所以在選系時，很自然地就選擇了藥學系。

大學畢業後，他繼續攻讀台大生化研究所，取得碩士學位，兵役結束後，回母校擔任助教，再前往美國留學，獲得博士學位，學成歸國繼續任教至今。這段看來順遂的留學經歷，其實隱含種種艱辛困苦。試想：一個高工工科學生，要轉唸醫學院，是多麼地辛苦啊！而他一個嘉義偏僻鄉下長大的農家子弟，在經濟上必須以家教、打工來維持，且在成為生化博士以後亦未停止，仍舊堅守崗位，不斷地在學術上發表新發現，這豈是一般人所能做到！

7. 賴鳳琴——
茶染，讓茶世界更寬廣

賴鳳琴喜歡喝茶，經常在家中以茶會友。有一次，一位朋友不小心把茶汁灑在桌上，霎時間弄髒了漂亮的桌巾，讓人看了頗為心疼。賴鳳琴卻眼睛一亮，繼續把普洱茶、紅茶等不同茶汁用潑墨方式潑灑桌面，腦袋中想著：這些茶漬所形成的潑墨畫實在迷人！那是賴鳳琴與茶染的第一次接觸。

現在市面上很流行玩植物染。「植物染是一種很有意義的親子教育活動，可以撿別人不要的枯枝或枯葉來運用，也可以認識到很多植物的顏色。如果和孩子一起做植物染，可以教他們撿落葉，整理環境，也能機會教育要他們惜福。」賴鳳琴說。經常玩植物染的她，發現茶葉的素雅以後，讓她聯想到

賴鳳琴

喝茶空間不適合有太多顏色，而茶汁染布的顏色是如此的柔和，於是她轉向玩起茶染來，舉凡家中的桌巾、泡茶墊、杯墊都用茶染製成，甚至在正式場合中也穿起自己做的茶染裝。

之後，她還在社區大學開辦茶染課程，而她的課堂中，也多了利用茶來布置空間的「茶道美學」，當然，繼續研究新的茶染技巧已是她生活的一部分。

7-1 在城市中修練的鄉下人

別看她在茶染世界中名氣響亮，又擁有茶道美學、茶染老師的頭銜，但這些只不過是她

茶染無法重製的特性，令人期待與驚喜，很容易著迷。

的興趣而已，真正讓她賴以維生的是髮型設計師的身分。

在台灣，髮型設計師給一般人的印象比較兩極化，不是很時髦前衛，就是帶點土味，可是賴鳳琴兩者都不像。她說話時不疾不徐、輕聲細語，個性沉穩而內斂，十分謙虛，常說自己是個在城市中修練的鄉下人。因為她認真學習，所以擁有客人誇讚的手藝；她的工作室不大，卻能吸引高水準客人光顧。在她的客人當中，有很多是官夫人，這是因為她的個性內斂，也不習慣東家長西家短，所以一些大官、官家子弟，甚至祖孫三代都會來找她。

或許受到客人高雅氣質的影響，賴鳳琴從十多年前開始，就積極參加讀書會與社團活動，後來又跑去學喝茶，還經常以茶會友，結識許多同道中人。

賴鳳琴說：「讀一個人就像讀一本書，只要遇到比自己優秀的人，就可以學到很多知識。」如此寬闊的心胸，讓朋友們都很喜歡她，也獲得了大家的敬重。

對於新事物，她勤於學習；在為官家服務的漫長歲月中，她學習到了屬於另一個層次的審美觀與人生觀；透過書法練習、國畫學習，

飽潤了她的氣質，加上愛茶者特有的禪意特質，使得她和同行有著極大差別。

7-2 不會重覆的茶染，令人著迷

剛開始做茶染時，她依照工具書指示的去做。有一次突發奇想，認為染髮用的指甲花粉，（註：一種從一百多種花粉中萃取出來的進口花粉，容易購得，顏色大多為深咖啡色與紅銅色）若是拿來作為茶染布上的拓印顏料，應該很搭調才是。那次一時興起的想法，讓賴鳳琴把茶染手藝帶到了多層次的表現手法中，從此以後，她開始在茶染布上畫畫、寫字。

沒玩過茶染的人或許覺得奇怪，把一塊白布用茶汁染一下，有什麼樂趣可言？當中的奧妙在於：我們永遠無法知道，下一分鐘出現的作品會是什麼樣子，只有把布打開以後才知道答案。這份期待與驚喜，著實令人著迷。更何況，鍋裡沸騰著的水波的變化很大，水流方向也不一定，布丟進去以後，能展現出來什麼花紋，沒人知道，更稀奇的是，如果你感覺滿意了，想要依樣畫壺蘆再做一個一模一樣的，根本沒辦法。這種獨一無二的作品特性，當然令人樂不可支！

8. 楊美燕——茶香在山巒中飄蕩

8-1 觀雲居——中研院的親密鄰居

觀雲居位在南港舊莊，一處原始而不著塵緣的半山腰上，它那份灑脫清純的環境氛圍，深深吸引在附近上班的中研院朋友，因此在下班以後，經常吆喝三五好友前來享受清風明月。

林東明、楊美燕夫婦

對台北人來說，到南港山上喝茶、吃茶餐，似乎是個陌生提議。或許你還會疑惑南港有茶嗎？想當年南港包種茶可出名呢！日治時代，這裡曾出現兩位製茶大師——王水錦和魏靜時。他們在南港大坑研究製造包種茶的方法，之後，日本人在當地設立茶葉傳習所，而南港包種茶也因為受昭和天皇的喜愛而聲名大噪。

台灣光復後，台茶外銷由風光轉趨沒落，數十年後的今天，南港人有心扳回當年盛況，

台北市政府也很積極地在舊莊山上蓋了一座「南港茶葉製造示範場」，希望再度吸引人們的注意。極巧合的是，比示範場早幾年開張的觀雲居，正好就在示範場的斜對面。

8-2 只做該做的事

每個人一生當中都會遇到一些巧合，觀雲居的誕生也是一樣，只不過這個巧合，和女主人楊美燕的個性與際遇有著很大關係。

「三十幾年前我是個上班族，公司那時已經是週休二日。當時我們公司專做外銷有線電視機器設備的生意，所以台灣開放有線電視以後，早期那些同事都賺了很多錢，但我沒有。因為那時我小孩剛滿週歲，我回家帶孩子去了。」楊美燕就是這樣的人，在做任何事的時候，不會為了賺錢而放棄她認為該做的事。

8-3 發現舊莊天然美景

對於南港，楊美燕說：「我是個土生土長的南港人，卻不知道南港山上有這麼美麗的地方，更不知道南港茶的悠久故事。」往昔不好的空氣，讓南港居民對南港少了份親切感，也讓住在山下的人不清楚山上竟有如此美麗的風光，這或許就是早期南港人的茫然吧！

楊美燕曾經開過一家簡餐咖啡店，但在她發生車禍後便匆匆結束了。當她搬回南港養病時，因為一次因緣際會而上山，發現了山上美景，心中立刻萌生東山再起的念頭。於是，她拜託朋友尋找適合的舊房舍，就在尋尋覓覓中，找到一個讓她很有感覺的地方，那時候是1990年。

雖然房租很貴，屋頂塌陷，芒草長得比人還高，但是一股契合的感覺讓她決定將破舊的老屋租下來；男主人林東明則為了妻子，毅然放棄賺錢的事業。就這樣，一對40出頭的夫妻，胼手胝足地在一天看不到三部車子的山上，努力打造起心中的一份感覺。雖然如此，他們並不感到孤單，因為他們的親朋好友全都主動前來幫忙，或許人們相親相愛的至情至性感動了山林大地，大自然送給觀雲居的靈氣與美景，讓這兒成為一個具足吸引力的優美仙境。

由觀雲居向外望，美麗的夕陽讓人更感心曠神怡。 （提供／觀雲居）

8-4 山居野趣觀雲居

起初，觀雲居只是個充滿山居野趣的休憩場所，為了讓遊客在泡茶、品茗、休閒之餘，還可以祭祭五臟廟，楊美燕開始提供菜餚。

腦筋動得快的楊美燕便就地取材，推出山上特有的餐點，於是茶葉、茶油、青菜、桂花、桂花露，乃至山上農民飼養的山雞等，都成為觀雲居的食材。也因此，觀雲居內有了桂花露、桂花釀、抹茶麵線、包種雞湯等，各式客人喜愛的佳餚。

為何包種雞湯能夠成為佳餚呢？楊美燕說：「這種湯不加味素，只用茶入菜，藉由茶的味道解油膩，除了去腥味，還可讓肉中帶有淡淡的茶香，這是觀雲居的招牌菜之一。」

另一道抹茶麵線也是客人的必點菜餚之一。麵線是觀雲居自己做的，因為口感好，一個星期大概可以賣上100斤。「選對抹茶與茶油是這道菜受歡迎的原因。」楊美燕說：「日本人製作抹茶時，會把茶葉蒸青以後去梗，並且專挑嫩葉製作，所以我選擇日製抹茶做材料。」

「抹茶粉與麵粉混合後做成麵線，最後淋上茶油就可以了。買對茶油是這道菜的重點。」接著她說出買茶油的秘訣：「用一條線打成一個圓圈，浸入油中，拉起。若是油在圓圈上形成一層膜，就是好茶油。」

還有，在觀雲居內，凡是敲打釘捶的工作全都落在男主人身上，觀雲居裡面的景觀、傢俱，大多出自林東明DIY的巧手。舉例來說，國小學生坐的課桌椅若是壞了、被淘汰了，他會把它們撿回來修理，不久即成為觀雲居中很有感覺的一景。而一些木頭、木板、水缸、大鍋等老舊東西，在他巧思下立刻重現生機，令人稱奇。

興致來時，男主人還會站在花前高歌一曲；運氣再好一點時，就連罕見而美麗的藍鵲和五色鳥，都會飛來吱喳一番，這就是觀雲居。

喝茶，讓你很健康

綜合二十多年來和茶有關的生化和藥理研究，大部分茶科學家認同，茶中所含成分具有抗氧化、抗老化、抗突變、抗致癌（癌症預防）、抗發炎、抗過敏、降血脂、抗肥胖、降血壓、安神鎮定等許多作用，而且，都獲得科學研究支持。

1. 茶成分

大家都說喝茶好，到底好在哪裡？也有人說，有些人的體質不適合喝茶，又是怎麼回事？這一切的答案都可以在茶成分裡找到。

1-1 兒茶素與咖啡因

能讓茶發揮作用的成分，首推茶中的多酚類（Polyphenols）物質。過去，人們都稱茶中所含多酚類物質為「單寧」，可是一般所說的單寧，是指會和蛋白質產生不可逆結合的物質，不過茶多酚不會，所以進行茶研究的科學家，已經不再使用單寧這個名詞，他們改用「高度活性抗氧化劑」來稱呼茶多酚。

茶多酚在茶中的含量最高約可達乾茶重量的30％，它在茶湯中釋出的部分可達茶湯的40％到50％，這些物質會影響茶的品質，對身體也有幫助。其中，又以占總量約80％的兒茶素類（Catechins）最為重要。

兒茶素類具有苦澀味，對茶湯口感影響很大，其含量會因為茶樹品種、生長季節、茶芽部位、發酵程度、泡茶方法等原因而有所不同。另外，占據乾茶重量3％到4％的咖啡因（Caffeine）也是茶的重要成分之一。

從科學驗證中得知，長期飲用咖啡的人，體內的血管壁粥樣硬化可能因此惡化，可是喝茶的人就不會，為什麼呢？因為茶成分中有兒茶素，這些兒茶素會緩和咖啡因在胃內所產生的不好影響，但是不會阻撓咖啡因興奮中樞神經的作用，所以雖然都含咖非因，但是喝茶與喝咖啡會產生不同的效果。

當然，這裡所說的茶成分是指尚未成茶以前於茶菁中所含成分，一旦製成茶以後，茶成分會受影響。

以綠茶來說，它是一種不發酵茶，所含的茶多酚裡有多種不同兒茶素，其中又以兒茶素類的EGCg含量最多，生物活性也最高，所以科學界研究綠茶時，大都以EGCg的表現作為綠茶的代表。

紅茶是一種全發酵茶，所以原本藏在茶菁裡的兒茶素，會因為氧化而產生茶黃質類、茶紅質類等物質，其中又以茶黃質類裡面的TF-3的生物活性最高，因此科學家研究紅茶時，大多以觀察TF-3的表現為主。

此外，在台灣境內所生產的茶菁當中，絕大多數是被製成部分發酵茶，在發酵過程中，又細分出多種不同的發酵程度，這使得兒茶素

有所幫助，荷蘭科學家對此深感興趣，曾公開呼籲應對茶中所含黃酮醇多做研究。

γ-胺基酪酸（γ-aminobutyric acid, GABA），是在佳葉龍茶（GABAtea）的成分中被人發現。γ-胺基酪酸是兒茶素類在無氧環境中發酵後所形成的，一般茶葉都在有氧環境中製造，所以不具該種成分。由於製作這種茶的成本不高，因此吸引不少茶農嘗試製作，又因它能符合消費者求新求變的需求，所以一般人對它的印象深刻。

1-3 茶的營養和無機成分

營養是人類維持健康的重要支柱，那麼，是不是可以從喝茶過程中獲得營養呢？答案恐怕令人失望，因為透過喝茶所能攝取到的營養非常有限。雖然，茶葉中含有維生素B1、B2、葉酸、菸鹼酸、生物素和肌醇（inositol）等維生素B群，而且，綠茶中又另外含有維生素C、E、K，但是這些成分在茶葉中實在少得可憐。

至於茶中所含的無機成分，如礦物質，則會因為茶樹品種、葉片老嫩，以及栽種環境而有很大程度的不同。一般說來，茶中無機成分約占乾茶重量的5%，以包種茶為例，它含有

的氧化過程變得非常復雜。因此，部分發酵茶中所含的茶多酚類常有特殊的化學構造。當然，這類茶的複雜性造成了研究時的困難性，所以有關部分發酵茶的訊息仍待科學家進一步研究。

1-2 茶的其他成分

氟（fluorine, F）是兒茶素、咖啡因之外，茶葉的另一個重要成分。茶葉會在茶湯中緩慢釋出氟，所以常喝茶的人可以攝取較多的氟，這對牙齒很有幫助。另外，科學實驗也證實，茶中黃酮醇（Flavones）對血管壁和減少口臭

磷、鉀、鈣、鎂、鐵、錳……等多種元素，可是這些元素在茶中的含量極少。

或許你還想知道某些有害重金屬，如鉻、鎘、鉛，它們在泡茶時究竟會從茶葉中釋出多少來？台灣茶葉改良場曾以雲林、南投、嘉義、苗栗、新竹等20個產茶區所產的包種茶，進行無機元素及其浸出率分析，結果如【附表二】所示：在茶湯中幾乎偵測不到鉻、鎘、鉛等重金屬的存在。也就是說，茶葉中雖然含有極微量的重金屬，但在泡茶時這些物質並不太容易釋出，因此我們可以肯定地說，茶是一種安全的飲料。

【附表二】茶中無機元素及其浸出率偵測 (浸出率%)

成分	第一泡	第二泡	成分	第一泡	第二泡
磷	18.5	10.5	鉀	54.3	29.4
鈣	1.4	1.1	鎂	19.9	9.7
鐵	1.2	0.5	錳	13.2	8.1
銅	7.0	4.0	鋅	33.9	16.6
硼	17.5	14.0	鍶	6.8	3.1
鈉	27.5	22.9	鉬	16.7	2.8
鎳	26.5	12.5	鉻	N/D	N/D
鎘	N/D	N/D	鋁	5.2	3.2
鋇	1.0	0.8	鉛	N/D	N/D
釩	7.3	5.7			

註：第一泡、第二泡是以標準泡茶法進行。N/D表示濃度極低，偵測不到。 (資料來源：台灣茶葉改良場)

2.茶的醫學養生健康效用

2-1.抗氧化作用

人的身體結構組成奧妙，舉例來說，在身體裡面，有一套排除自由基的酵素系統，在正常情況下，只要自由基一出現，系統裡的抗氧化酵素就會對抗自由基，這在科學上叫做抗氧化作用。一旦酵素強一點、多一些，健康就沒問題了；如果自由基超過負荷，令酵素來不及工作，身體就會生病，甚至提早老化。

只是這套系統和身體器官一樣，它的工作能力會因為年齡的增長而減弱，我們能夠做的養生保健，就是遠離會產生自由基的環境，當然，我們也可以透過攝取營養來補充對抗自由基的能力。

喝茶，被證實可補充體內的抗氧化能力！美國堪薩斯州大學教授雷米契，曾經在美國化學學會上發表他對綠茶的研究。研究指出：綠茶成分中的兒茶素EGCg具有不錯的抗氧化作用。他曾做過一個實驗：把EGCg和一般所說的抗氧化劑，如維生素C、E等物質，放進被「過氧化物」侵入的DNA裡面，結果發現EGCg對DNA的保護能力比其他物質來得好。

相信很多人都有這樣的疑問：綠茶、紅茶、青茶的種類不同，所含的內含物也不同，是不是只有綠茶才具有抗氧化的作用？究竟喝哪一種茶比較好呢？台大醫學院林仁混教授說：「綠茶中的EGCg，紅茶中的TF-3以及青茶中的TheasinesinA，經科學證實都具有不錯的抗氧化作用。喝哪一種茶不是重點，重要的是這些東西在體內的代謝速度很快，必須長期且持續飲用，才能讓身體經常保持足夠的抗氧化能力。」原來經常喝茶對身體就會有幫助，我們似乎不必太拘泥於非要喝哪一種茶不可。

2-2.照顧皮膚，大家一起來

我們全身上下最大的器官是皮膚，皮膚是否健康美麗，除了和遺傳有關以外，環境對它的影響也很大。因為環境中的污染物和紫外線都會刺激皮膚產生自由基，一旦受到自由基破壞，皺紋、黑斑、粗糙等毛病通通都會出現，嚴重時甚至會罹患皮膚癌。

經常保養皮膚的人都知道，市面上用來對抗自由基的抗氧化劑有維他命A、C、E、β胡蘿蔔素和一些微量元素鋅、銅、硒，以及水溶性維他命C、外用左旋維他命C等。然而大家比較少注意到的是，喝茶對皮膚也有幫助。

皮膚科醫生經研究發現，喝茶時茶中所含的多酚類物質可以幫助對抗自由基，而日本學者也在研究中發現，茶中萃取物的抗氧化能力比維他命A、C、E及葡萄籽等的萃取物好。

眾所皆知，和皮膚有關的病症中，最嚴重的是皮膚癌。澳洲科學及工業研究機構（Australian Commonwealth Scientific & Industrial Research Organisation, CSIRO）曾以老鼠做實驗：他們把牛奶摻入茶中給老鼠喝，結果發現，老鼠身上的皮膚癌的擴散能力降低，而且長出乳頭狀瘤的機會也減少了。從事這項研究的學者認為，這個結果應是受到茶中所含黃酮素（flavonoids）的作用，因為黃酮素是很好的抗氧化劑，可用來對抗包括癌症在內的疾病，而牛奶則是用來提高黃酮素的抗氧化能力。

這項實驗若是換成人體試驗，結果會如何呢？雖然現在還沒有肯定的答案，然而，我們可以從科學上所做的動物實驗中得到一個啓示：喝茶對皮膚癌應該具有某種程度的影響力。然而皮膚癌的發生絕對和曝露在紫外線下有很大的關係，所以在此必須強調，預防皮膚癌的最好方法，還是以不要在陽光下直接曝曬為宜。

2-3.嚼茶葉，清新口氣

凡是從口腔裡散發出來，會令人感覺不舒服的氣味，都可以稱作口臭。口臭嚴重的人容易產生自卑感，若能多喝茶，就能緩和這種狀況，因為不好氣味的產生和腸子裡的細菌有關，茶中所含的成分可以緩和這樣的問題。

在此以日本為例，由於日本人很喜歡兒茶素，所以在日本市面上有很多以兒茶素類製成的除臭口香糖和香煙濾嘴。另外，在日本的科學實驗中，他們曾以豬、雞和人體做實驗，受測體經服用兒茶素兩週以後被發現，其排泄物裡的臭味降低了，研究者認為，應該是兒茶素類對腸內製造惡臭的細菌產生影響的緣故。

除此之外，台大食品科學研究所曾經研究發現，紅茶中的茶黃質也能消除口臭。研究者建議吃完大蒜、洋蔥等重味道食物的人，若想清除異味，除了嚼口香糖以外，不妨來杯濃紅茶，或者直接把茶葉放在口中咀嚼，如此應能發揮不錯的作用。

2-4.對心血管、高血壓有幫助

2003年10月號的《營養學期刊》（the Journal of Nutrition）中有一篇報導指出，每

天喝5杯紅茶，對於抑制成年人血液中的膽固醇很有幫助。日本大阪大學也曾以10位健康男性做研究，他們請受測者喝下紅茶或其他飲料，然後進行血液流量測量，所得結論是：在短時間內喝下大量紅茶，對冠狀動脈血管的暢通有幫助。

另外，沙烏地阿拉伯的研究團隊也發現，和平常沒有喝茶習慣的人比起來，每天喝6杯以上紅茶的人，心血管疾病的症狀較不嚴重。他們進一步推測，其中原因可能與紅茶中所含的黃酮素類有關。荷蘭鹿特丹醫科大學也曾針對紅茶中的黃酮素做研究，並且認為黃酮素類具有抗氧化作用，對動脈壁的健康有幫助。

說到這裡，或許有人會覺得奇怪，為什麼科學家都喜歡拿紅茶、綠茶做研究，不是還有很多青茶嗎？這是因為地域性的關係。對於歐美科學家而言，他們不容易取得青茶，紅茶是他們最常接觸到的茶品，所以他們習慣以紅茶做實驗，因而發現黃酮素的好處。

茶是東方社會的傳統飲料，對亞洲地區的科學家來說，取得綠茶或青茶的機會比較大，所以東方科學家從事這兩類茶實驗的機會比較多。林仁混教授所帶領的台大研究團隊，在

1998年發表的研究指出，以市售綠茶粉連續餵食老鼠53個星期，結果老鼠的體重、三甘油脂、膽固醇、低密度脂蛋白等狀況都有所改善，而這些物質正是導致心血管阻塞的主要原因。

同樣地，日本茶葉生化竹尾忠一以含有EGCg0.5%到0.1%的食物做動物試驗發現：動物血漿中的總膽固醇、游離膽固醇、LDL膽固醇、三甘油脂，以及HDL膽固醇含量都改善了。這項科學研究大大刺激了日本生意人的腦袋，他們將兒茶素摻入飼料中餵雞，然後再以高價出售這些雞所生的蛋。當然，我們沒有能力對這種雞蛋給予任何評價，只能讚嘆日本人的生意頭腦轉得可真快啊！

此外，屬於全發酵的普洱茶也被發現對心血管有幫助。之前我國衛生署科技發展組曾以普洱茶的水萃出物做試驗，結論是：普洱茶對血液有幫助，對排泄物也有降低臭味的作用；所以茶對人體心血管的益處，不言可喻。

每次一提到心血管疾病就會讓人聯想到高血壓。成大學醫學院家醫部曾以1,507人做實驗，參加實驗的是一群少吃蔬果、身材肥胖、鹽分攝取較多、容易罹患高血壓的人，但他們並不知道自己是否具有高血壓病史。

經實驗後發現，每天喝綠茶或青茶1,200C.C.以上且持續超過一年者，他們的血壓狀況比不喝茶的人好。而且在此研究中還發現另一個有趣現象，那就是喝茶一年以上和十年以上的人的實驗結果差不多，所以只要喝茶持續超過一年，就對穩定血壓有幫助。

既然喝茶對心血管有幫助，那麼，對心臟病應該也有幫助才對囉！美國科學界循著這個想法，做了一個研究發現：同樣是心臟病患者，經常喝茶的人在心臟病突發以後，繼續活存的機會比較大。

這個研究是以1,900位住院4年以上的心臟病患為對象，發現每週約喝19杯茶的人，和喝少量茶或根本不喝茶的人比起來，在心臟病突發以後繼續活存4年的機率比較高；研究人員認為這應該和茶中所含的抗氧化物有關。不過每個人的體質都不一樣，研究人員仍保守地表示，他們並不認為每個心臟病患者都應該飲用大量的茶；這研究只是在提醒世人，心血管不好的人或許能以喝茶來改善狀況。

2-5. 喝茶對牙齒、骨骼有幫助

我們常聽到：「牙痛不是病，痛起來要人命。」不管大人小孩都不例外，蛀牙時總會讓人痛得哇哇大叫。會蛀牙的原因，是因為食物殘渣留在口腔中所引起的，因為殘渣中的酸性物質會侵蝕牙齒表面的琺瑯質，一旦琺瑯質被侵蝕光以後，牙齒的牙本質和牙髓便曝露在外，便會引起疼痛；不過，已有美國的研究指出，喝茶對牙齒有幫助。

牙科學者在研究世界各地的茶葉後發現，茶中的氟對鞏固牙齒很有幫助，而且認為一個成年人每天喝10克的茶就能滿足人體對氟的需求量。這結論和英國牙齒學會的看法很接近，他們也認為多喝茶對牙齒有幫助。

此外，成大醫學院在美國醫學會內科醫學文獻發表過一篇文章，文中指出：茶中含有大量的氟化物、黃酮素類、植物性賀爾蒙等成分，這些成分對身體骨骼大有助益。這是研究人員以喝茶長達30年的497位男性與540位女性為研究對象所得到的結果，他們還發現若以骨質需要來說，長時間連續喝茶的效果，將比一次喝大量茶的效果好。

另一個與骨質有關的是骨質疏鬆問題，尤

其是女性，到了一定年齡以後這個問題就特別明顯。英國有一個研究團隊，他們以1,256位65到76歲的婦女為研究對象，結果發現經常喝茶婦女的骨質礦物質密度比其他婦女好，這個研究的結論是：愛喝茶人的骨骼比較好，比較不會骨折。這份研究報告還提到喝茶之所以對骨質有幫助，應該和茶中的異黃酮所產生的雌激素有關，因為對更年期或後更年期婦女來說，雌激素對骨質有幫助，但是和人們是否在茶中添加牛奶，是否喝了咖啡、抽煙、服用荷爾蒙等習慣無關。

　　另一個和骨質有關的病症是風濕性關節炎。這是一種發炎性疾病，它會使關節疼痛、腫脹、發硬、失去活動能力，現在的醫療技術仍無法治癒這類毛病，患者只能靠藥物減輕痛苦或減緩這種疾病對關節的損害。針對此問題，美國俄亥俄州凱斯西儲大學研究人員曾以綠茶和老鼠做實驗，實驗發現：綠茶中的抗氧化劑似乎對風濕性關節炎有幫助。於此，喝茶對於骨質的好處又多一樁。

2-6.抗過敏、抗細菌、抗病毒

　　主張喝茶對抗過敏有好處的是日本學者。日本人偏愛綠茶，所以對綠茶和兒茶素的研究相當多。之前，日本蔬菜和茶葉研究所在動物實驗中，以及一項以50名花粉症患者飲用「含有某種物質的綠茶」的實驗中都發現，這種物質

的抗過敏作用比兒茶素的EGCg好。

　　日本科學家山本萬里所發表的報告中指出，這裡所說的某種物質，是指一種由EGCg衍生出來的物質，但他也很清楚地指出，這種物質在紅茶中沒有，原因是在製作紅茶的過程中，它會因為發酵而消失。簡單來說，綠茶所含有的某種成分對抗過敏很有幫助。

　　當然，人們辛苦地從綠茶中萃取兒茶素，必定是認為兒茶素是一種好東西；早在中國唐宋時期的醫藥典籍中，就有提到兒茶素對身體有益，而在現代科學中也發現，兒茶素對腸子有幫助，因為它們對腸子裡的壞菌和好菌都有作用。根據這些說法，日本生意人又開始動腦筋，他們將兒茶素裝在空氣清淨機裡，然後大力宣傳這類機器可以清除空氣中的浮游病毒，然而效果如何，或許要做更多詳盡的研究才能確定。

　　如此看來，綠茶的功效似乎比紅茶高！其實不然，因為紅茶中的多酚類物質對流行性感冒也很有幫助呢！這說法在一項動物細胞體外培養試驗中得到證實，不過，它只對「預防」感冒有幫助，如果已經感冒了，就不包括在內囉！

　　另外，英國皇家大學醫學院，以及劍橋大學研究者也在實驗室中發現，喝茶對加強抗生素的功能有幫助。一般醫生通常會給病人服用抗生素來殺死引起疾病的細菌，但是某些細菌遇到抗生素時，會把它的細胞壁鞏固起來抵擋抗生素，而茶裡面所含的物質則能加強抗生素殺菌的功效。

不過在這裡仍要強調，之所以與讀者分享這些科學訊息的目的，是要讓大家對喝茶產生信心，但光靠喝茶是無法治病的，更何況所有科學實驗若要探討到對於人體的效用時，必定還要做更多更精細準確的研究。

2-7.抗衰老

自古以來，大多數人對衰老現象都很敏感，無論美國、台灣和日本，都曾為此做過多項實驗，最後得到一個共同的結論：長期飲用青茶可延緩老化。

有一個相關的動物實驗：研究人員把出生6個月的90隻白老鼠分成三組，每組雌雄各15隻，然後在16個星期內分別餵食青茶、綠茶和水。一段時間經過，所有雄老鼠都出現體毛脫落、行動遲緩等老化現象，但是喝青茶的雄鼠老化程度較為緩慢；其次是喝綠茶的雄老鼠，特別的是，雌老鼠幾乎沒有變化。研究人員說，雌老鼠也會老化，但因雌鼠的老化速度比雄鼠慢，所以在16個星期內還看不到雌鼠的老化情形，唯一可以證實的是：喝青茶確實對延緩老化有幫助。

2-8.抗輻射

1945年美國在日本廣島、長崎上空投下原子彈，直到現在，當地仍有很多人深受輻射所苦。在這慘痛教訓之後，日本科學家耗費很長的時間做研究，結果發現生活在產茶地區且有飲茶習慣的人，他們所受的輻射感染影響程度比沒有飲茶習慣的人輕。

隨後研究者又發現，輻射元素中的頭號殺手鍶90，它不但能在很短時間內侵入脊髓神經，破壞中樞神經，而且持久力很長，需要36年才能減輕殺傷力，但是茶中的兒茶素能改善它們對身體的影響力。就在同一時間裡，法國與前蘇聯人員也利用小白鼠做類似實驗，同樣發現，茶中多酚類對於鍶90對身體所造成的影響，能夠有所改善。

2-9.阻止愛滋病毒擴散

就在科學家從茶成分中發現愈來愈多的好處時，又傳出兒茶素EGCg能阻止愛滋病毒HIV擴散的新發現。

據了解，愛滋病毒需要一種叫做CD4接受器的分子，來作為感染細胞時的接觸窗口。東京大學的科學家們發現一種含有EGCg的複合物，能夠迅速附著在CD4分子上，因此認為

這個作用或許可以阻止愛滋病毒的擴散。不過研究人員坦承，他們仍在尋找讓EGCg附著在CD4分子上的原因，如果找到答案，或許就能找到讓EGCg發揮更大抵抗效果的方法。

這是一種利用「阻止愛滋病毒擴散」方式，來對抗愛滋病毒的新方法，由於目前治療愛滋病的方法，只能等到病毒擴散以後再來對抗感染，所以這個發現讓科學家振奮不已！

2-10.防癌

喝茶可以防癌，這是國際茶大師林仁混教授和他所帶領的研究團隊讓世人津津樂道的研究。他們在基因研究中找到許多喝茶對身體的好處，這和以往以細胞為主體的研究不同，把茶的研究推向了新的里程碑。

早期科學家認為喝茶可以防癌的想法，是從茶具有的抗氧化作用所衍生出來的推論，但是林仁混和他的研究小組，不從細胞著手，改從基因上進行研究，他們認為茶中含的多酚類物質具有「阻斷訊息傳遞作用」的機制，如果喝茶能夠防癌，應和這個機制有關。

這個團隊從1997年開始提出許多研究報告指出：茶多酚具有阻斷細胞傳遞訊息的能力，它可抑制蛋白酶體（Proteasome）的活性，可使癌細胞凋謝死亡，也可抑制癌細胞的蔓延轉移，這是喝茶可以防癌的重要依據。

無獨有偶的是，美國普渡大學醫學院教授詹姆士莫瑞，對喝茶防癌的說法也有類似發現。他在測試許多不同藥物對癌細胞的影響後發現，茶中的EGCg能影響體內一種促進癌細胞無限制生長的成分，這個影響能讓癌細胞無法持續生長，或讓癌細胞自然死亡，但是與其

等於告訴我們，喝茶可以發揮影響癌細胞增生的作用。因為癌細胞出現在肝上稱為肝癌，出現在肺上就是肺癌，若說喝茶能夠防癌，應該不只是針對肝癌而言，它對防止肺癌、氣管癌、結腸癌、前列腺癌和血癌等病症，或許都能幫上忙。

另一個在日本靜岡縣發現的現象是：住在著名茶產區的居民，由於經常喝大量的茶，所以當地因為胃癌死亡的人數和日本其他地區比起來明顯少上許多。在這兒我們或許可以做這樣的推測：兒茶素類對某些癌細胞具有影響力。不過還是老話一句，引起癌症的原因非常複雜，相關細節仍待學者繼續研究。

他抗癌藥物不同的是，EGCg只對癌細胞的生長具有改善作用，它不會傷害其他正常細胞。莫瑞在加州參加美國細胞生物學會年會時，曾在大會中發表這樣的看法。

另外，《生醫科學期刊》中有一篇報導指出，兒茶素可以讓肝癌細胞「睡覺」，也可以讓肝癌細胞「死亡」，如果這個說法是成立的，就

說到這裡足以讓人明白：很多科學家因為相信喝茶對健康有好處而作研究，並且，真的在實驗研究中獲得令人振奮的消息。既然如此，除了感謝這些科學家以外，我們大家還是趕快培養喝茶的習慣吧！

Part V

健康茶的
生活應用

三千多年的茶文化，源遠流長，到了二十一世紀的今天，光只是啜飲茶湯無法滿足人們對於茶的激賞，眾人開始構思，如何以茶為本，把茶的生活應用發展得更高更廣。於是，茶餐、茶點、茶飲紛紛出籠；而在居家生活上，茶染藝術亦呈現璀璨成果。茶文化默默奔流，流向物質與精神層面，永不止息。

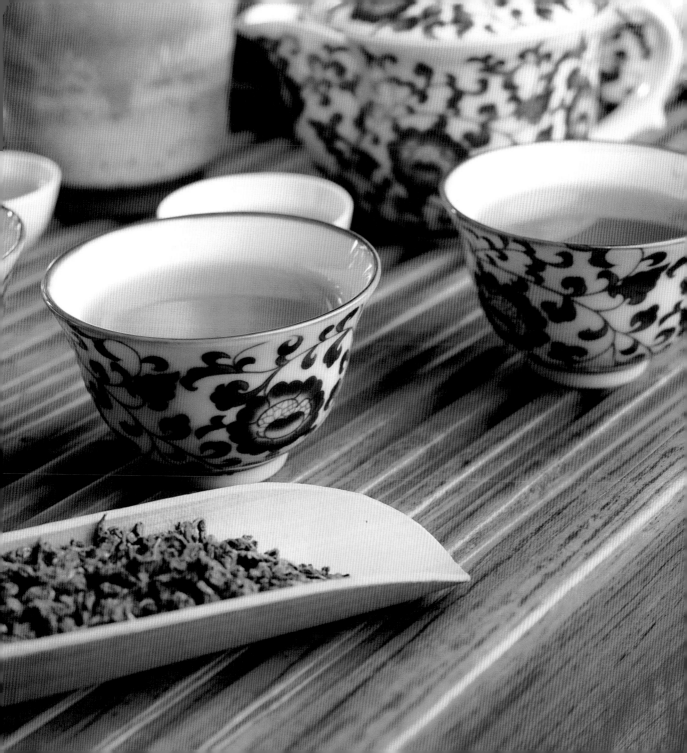

普洱東坡肉

（四人份）

Pu-Erh Pork

食材

五花肉200公克＋普洱茶2兩

配料

蔥3支	薑50克	
八角8個	桂皮半支	冰糖1茶匙
醬油3茶匙	紹興酒1茶匙	特調蠔油1茶匙

做法

1.五花肉切塊，用大火滾煮至表面熟。

2.起油鍋，炸五花肉至表面酥黃。

3.放入所有配料，小火燉煮2小時，盛盤上桌。

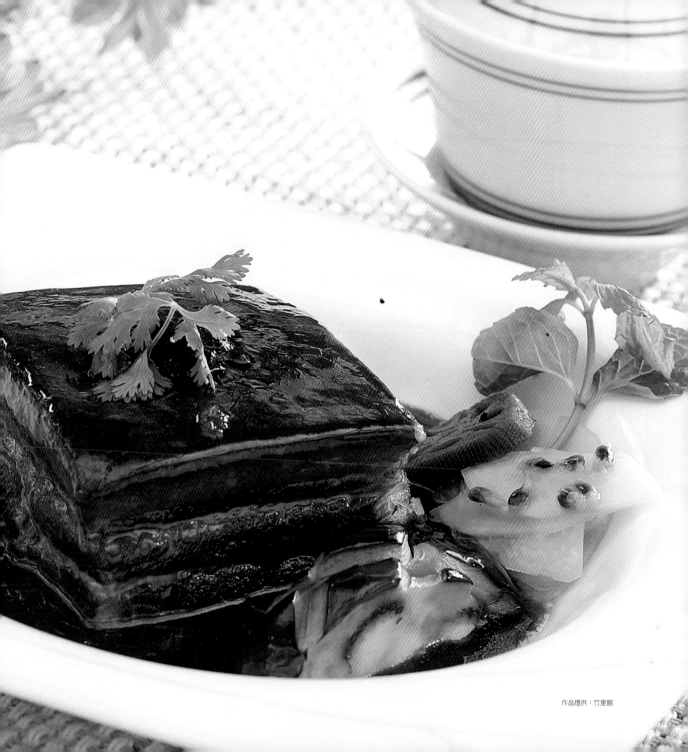

作品提供：竹里館

普洱牛腩

（四人份）

Pu-Erh Beef

食材

牛腩6塊（每塊約50公克）＋紅蘿蔔30公克＋普洱茶2兩

配料

洋蔥半顆	蔥3支	薑50克
蒜頭4粒	長條紅辣椒1條	八角8個
桂皮半支	花椒10粒	白胡椒10粒
醬油5茶匙	蠔油、香油、白糖少許	

做法

1. 普洱以90℃、300C.C.熱水沖泡3分鐘，成為濃茶湯備用。

2. 滾水川燙牛腩1到2分鐘；紅蘿蔔切塊備用。

3. 牛腩、紅蘿蔔及配料入鍋，滾煮1.5小時，裝盤，湯汁留鍋中。

4. 濃茶湯倒入湯汁中，加太白粉水勾芡，澆淋牛腩上，滴些許香油即成。

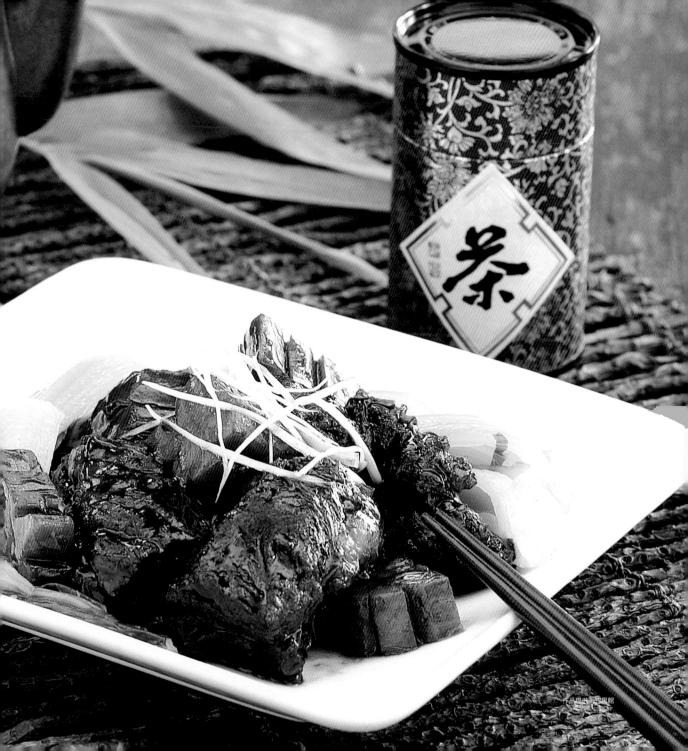

紅茶雞丁

（四人份）

Black Tea Chicken

食材

雞腿肉1隻＋雞蛋1個＋紅茶1兩。

配料

A. 醬油3茶匙　　　　太白粉2茶匙

B. 蔥3支　　　　　　蠔油、香油、白醋、白糖各少許

　　胡椒粉1茶匙　　　番茄醬3茶匙

做法

1. 配料A與打散的雞蛋、清水調製成醃料。

2. 雞腿切丁，入醃料醃漬20分鐘撈起。

3. 熱油120℃，入雞丁，炸至外表酥黃，熄火，撈起濾油。

4. 90℃、100C.C.熱水泡茶3分鐘，使成濃茶湯備用。

5. 雞塊、配料B及濃茶湯，以大火快炒，裝盤後灑上做法四沖泡後之紅茶葉即成。

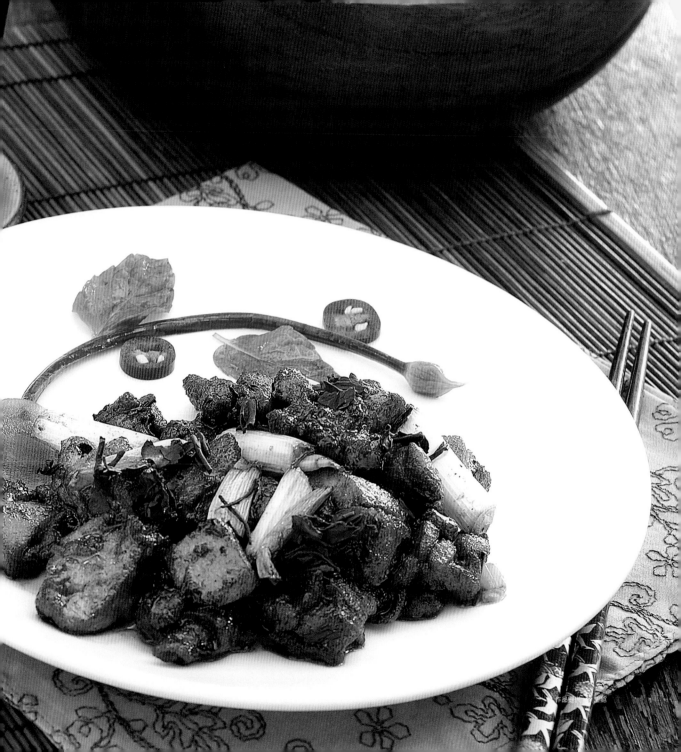

茶餐——

茶燻鱈魚

（四人份）

Tieh-Kuan-Yin Codfish

食材

鱈魚100公克＋鐵觀音3兩。

配料

A. 蔥2支切段　　薑50克切薄片

B. 白糖3茶匙　　白米2兩。

C. 醬油1茶匙　　胡椒粉1茶匙　　番茄醬3茶匙

蠔油、香油、白醋各少許。

做法

1. 鱈魚以配料A加水少許，醃漬20分鐘，取出，以中火蒸熟。

2. 備妥盤子，上舖鋁箔紙，再舖白米、鐵觀音及白糖，入乾鍋。

3. 在燻料盤上架一個鐵網，將魚放於其上，蓋上蓋子，以小火慢燻。

4. 燻製中途開鍋蓋，以配料C所調製的醬料刷於魚片上，使之上色入味。最後將鱈魚燻至茶褐色即成。

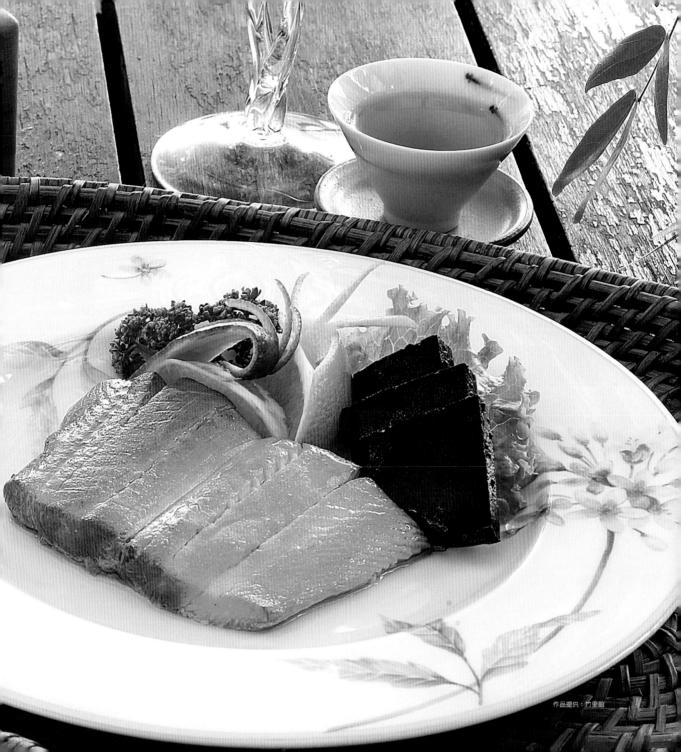

作品提供：竹里館

白毫蝦仁

（四人份）

····· Oriental Beauty Shrimp ·····

食材

白蝦仁30兩＋白毫烏龍1公克

配料

蔥2支切段　　　　雞粉1/2匙

香油、胡椒粉、高湯少許

做法

1. 蝦仁入80℃熱油中過油，熟後撈起。

2. 蝦仁、配料、茶葉一起拌炒，入太白粉水勾芡，盛盤
 即成。

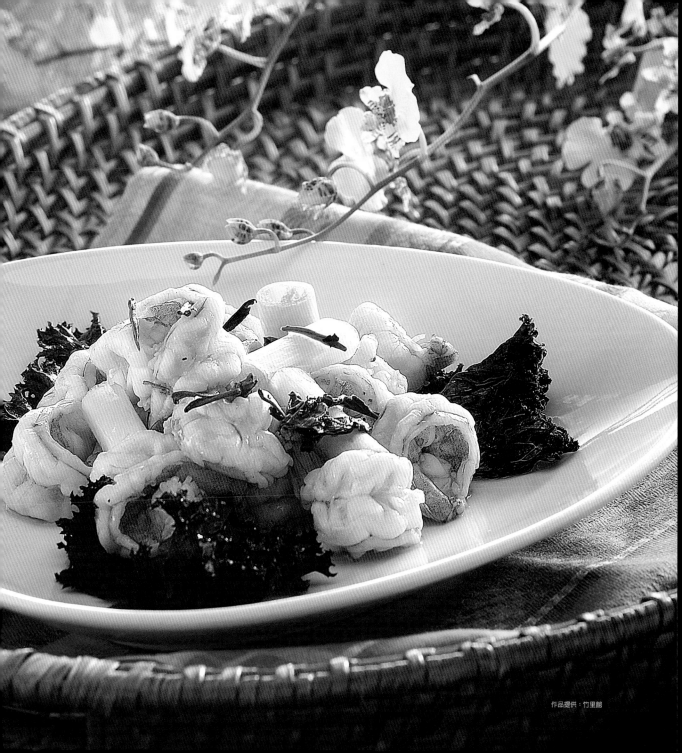

作品提供：竹里館

包種鱈魚

（四人份）

Paochung Codfish

食材

鱈魚150公克＋包種茶1公克

配料

蔥2支切段　　　　薑50克切薄片

裝飾用香菜　　　　米酒5茶匙

鹽1小匙

做法

1. 鱈魚以蔥薑水醃漬20分鐘。

2. 盤底鋪蔥、薑，魚放其上，澆淋米酒，大火蒸8分鐘，取出。

3. 90℃、100C.C.熱水泡茶3分鐘，使成濃茶湯備用。

4. 濃茶湯、魚汁、鹽混合後澆淋鱈魚，上舖香菜、蔥、薑即成。

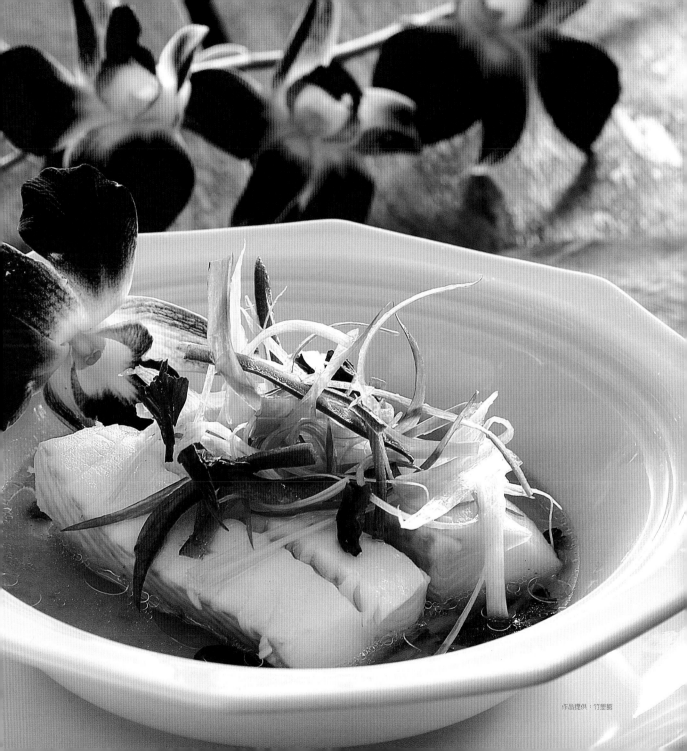

作品提供：竹里館

茶餐——

包種蛤蠣湯

（一人份）

Paochung Clam

食材

蛤蠣6個＋包種茶1公克

配料

雞粉1/2匙　　　　米酒1小匙

高湯2茶匙　　　　薑絲少許

做法

1. 用熱水將蛤蠣燙至開口，備用。

2. 90℃、100C.C.熱水泡茶3分鐘，使成濃茶湯備用。

3. 濃茶汁中入配料滾煮，再放蛤蠣，水滾後起鍋即成。

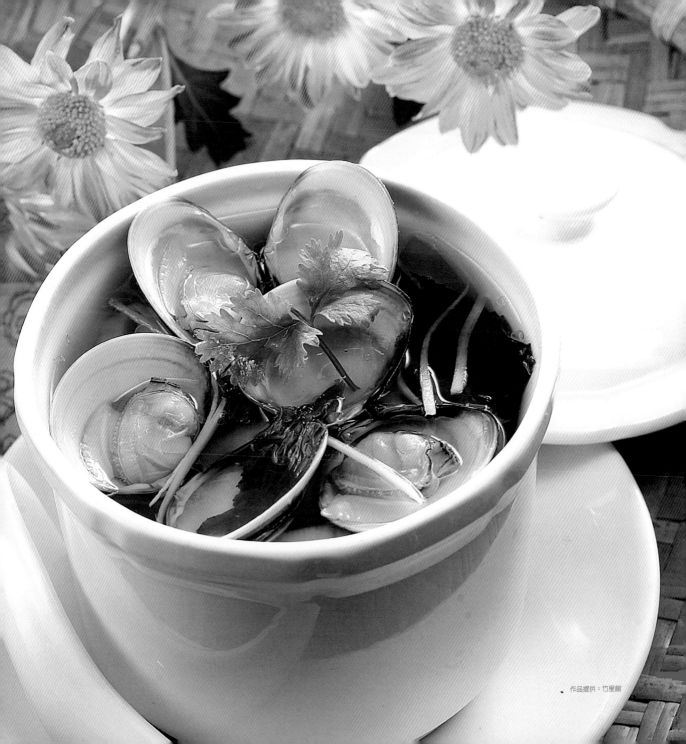

作品提供：竹里館

茶沙拉

（四人份）

Tea Salad

食材

西生菜1/4顆＋蘿蔓1/3顆＋比利時小白菜1/4顆＋

進口紅蓼菜2片＋季節水果1個＋紅甜椒1個＋黃甜椒1個＋

蘆筍3支＋玉米筍6支＋鮭魚卵2小匙＋泡過的紅茶葉少許

配料

特調胡麻醬2茶匙　　　橄欖油1茶匙　　　法國醋2茶匙

做法

1. 將所有配料調製成沾汁。

2. 用手將西生菜、蘿蔓、比利時小白菜撕成一片片，紅甜椒、黃甜椒切條，放入加冰塊的冷水中浸3分鐘，取出瀝乾。

3. 以熱水將蘆筍、玉米筍燙熟。

4. 所有食物放入盤內即成。

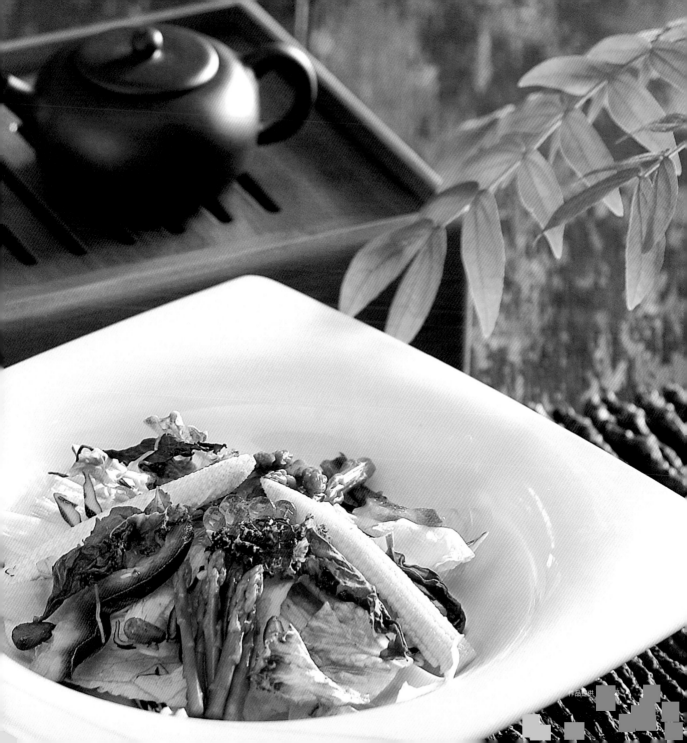

枸杞山藥

（四人份）

Chrysanthemum Chinese yam

食材

日本山藥50公克＋枸杞20顆＋菊花4朵

配料

蠔油1茶匙	香油1茶匙	糖少許

做法

1. 山藥蒸軟攪成泥狀。

2. 100℃、50C.C.熱水泡製菊花茶。

3. 枸杞加2小茶匙水打成汁。

4. 枸杞汁加蠔油、糖、菊花茶，煮滾，勾芡成湯汁。

5. 勾芡湯汁加香油後淋在山藥泥上即成。

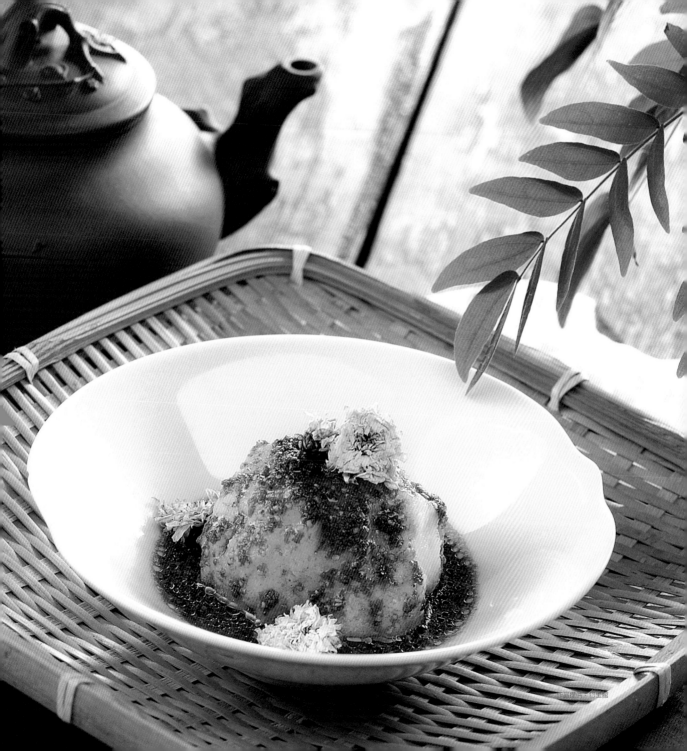

茶香白玉

（四人份）

Oolong Shrimp

食材

白蝦仁8個＋火鍋豆腐1盒＋雞蛋1個＋烏龍茶1.5公克

配料

太白粉2茶匙　　　　鹽1茶匙

蠔油2茶匙　　　　米酒2茶匙　　　糖1茶匙　　　香油1茶匙

做法

1. 以鹽、雞蛋和太白粉製成醃料，放入蝦仁醃漬20分鐘。

2. 將豆腐切成4塊，每塊豆腐上放蝦仁2個，大火蒸約5分鐘取出。

3. 烏龍茶1公克炒香，入蠔油、米酒、糖，勾芡，放香油，澆淋豆腐上。

4. 其餘烏龍茶用手碾碎，灑豆腐上即成。

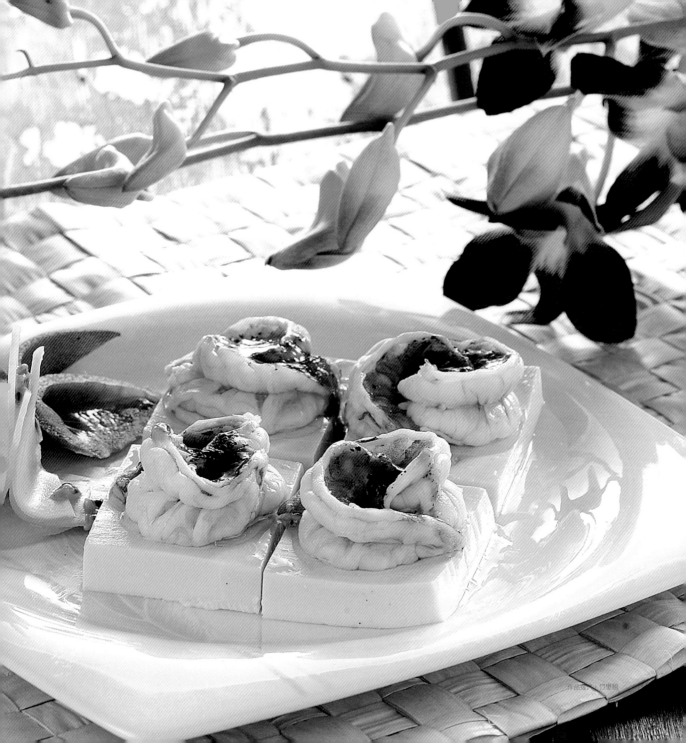

香檳烏龍

……Oolong Champagne Tea……

材料

白毫烏龍茶少許　　　白蘭地2、3滴

蜂蜜或果糖2、3滴　　冰塊4、5個

做法

1.茶與90℃水以1:50比例沖泡3到5分鐘，放冰箱一天。

2.300c.c到500c.c雪克杯1個，倒入茶湯至7分滿，加冰塊、
　白蘭地、蜂蜜或果糖，上下搖動，倒至杯中。

小秘訣 1.加蜂蜜甜味較濃，加果糖甜味較淡。

　　　2.不同外型的冰塊(方形、圓形、多角形)撞擊出的風味亦不同。

冰茶

······· Ice Tea ·······

材料

高山茶、烏龍、普洱茶任取一種少許
冰塊4、5個

做法

1. 茶與90℃水，以1：50比例沖泡3到5分鐘，放冰箱一天。

2. 300c.c.到500c.c.雪克杯1個，倒入茶湯至7分滿，放冰塊，上下搖動，倒至杯中。

作品提供：竹里館

冷泡茶

Cold Brew Tea

材料

外型呈條狀的茶葉2～3公克

（綠茶、紅茶、包種茶、白毫烏龍茶，任何一種均可）

常溫開水或礦泉水600C.C.

做法

1. 將水倒入壺中。

2. 放入茶葉。

3. 搖動5分鐘。

4. 放入冰箱，1天後即可飲用。

小秘訣 冷泡茶味道清甜，搖動後記得放入冰箱，不可在外太久，
否則茶中醣類成分易使茶湯滋味變酸。

美人雪蓮子

···Oriental Beauty Chickpeas···

材料

雪蓮子100公克＋東方美人茶（白毫烏龍）10公克＋
冰糖30公克

做法

1. 將雪蓮子置於冷水中浸泡2小時。

2. 1,000c.c.水煮沸，入雪蓮子滾煮20分，燜10分，
 再煮10分。

3. 水快乾時入冰糖至煮乾為止。

4. 用手將東方美人茶捻碎，灑雪蓮子上，盛盤。

作品提供：賴鷹鶱

抹茶地瓜和果子

Japanese Tea Mochi

材料

紅心地瓜3條＋抹茶粉5公克＋茶梅6顆

做法

1. 地瓜去皮，蒸熟，攪成金黃色泥狀。

2. 將1/3分量的地瓜與抹茶粉攪拌，使其成綠色。

3. 綠色與金黃色地瓜泥以1：2比例平舖在保鮮膜上。

4. 茶梅一顆放中間，包起，轉捏成水滴狀，取出盛盤。

小秘訣 以質地較柔軟的保鮮膜包紮，做出來的食品外表會較細緻美觀。

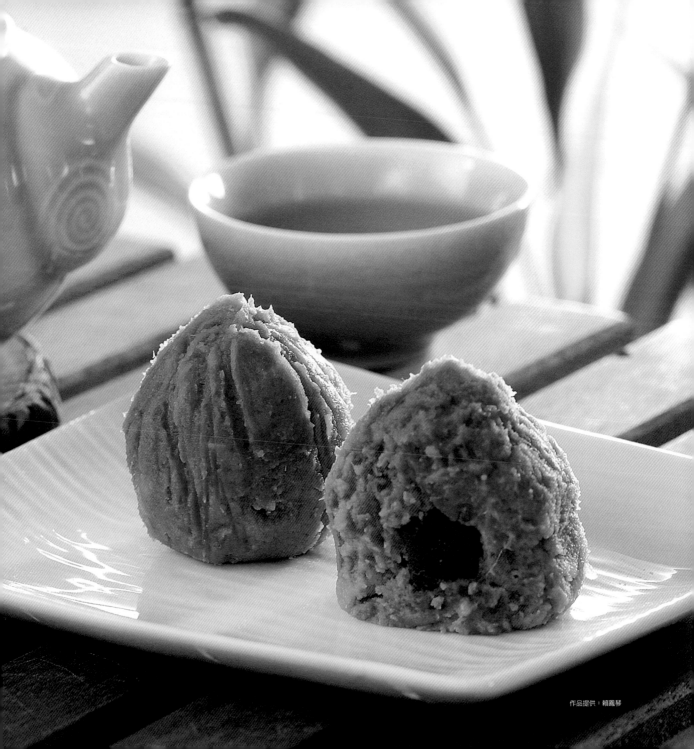

紅茶藕粉糕

···· Black Tea Lotus root Cake ····

材料

燕麥2杯＋藕粉1杯＋冰糖半杯＋

枸杞30粒＋紅茶20公克。

做法

1. 以90℃、200c.c.熱水沖泡紅茶5分鐘備用。

2. 將所有材料放進紅茶湯中攪拌，倒入模型。

3. 鍋外放半杯水，將食材置入電鍋，蒸熟。

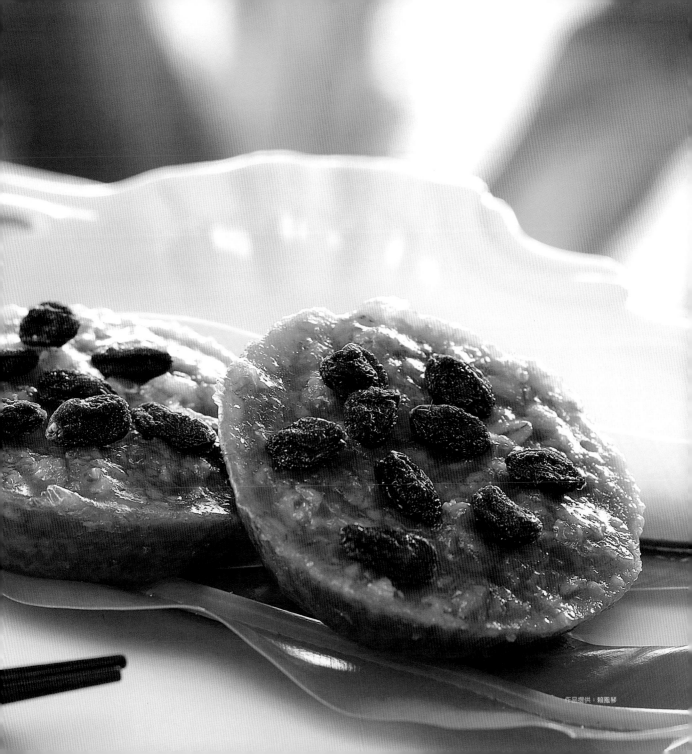

作品提供：賴鳳琴

鐵觀音黃金蛋

Tieh-Kuan-Yin Eggs

材料

雞蛋4粒＋鐵觀音茶50公克＋
砂糖1小匙＋鹽巴2小匙

做法

1.90℃、500c.c.熱水沖泡鐵觀音茶3分鐘，入砂糖、
　鹽巴備用。

2.雞蛋放入冷水中，置火上煮，水滾後3至5分鐘熄
　火，雞蛋半生熟。

3.雞蛋取出浸冷水，剝殼，放入沖泡的茶水中浸泡，
　置冰箱2天即成。

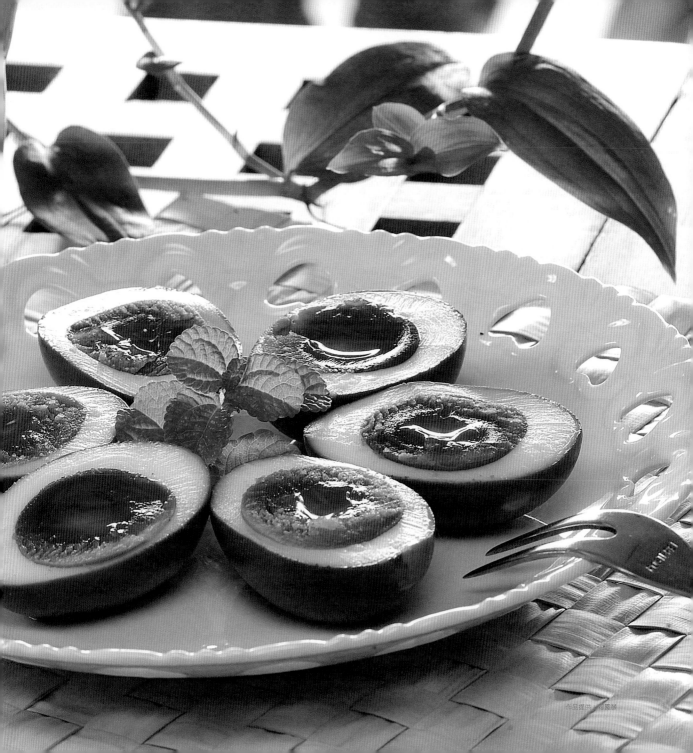

松子鐵觀音

·······Tieh-Kuan-Yin Pine nut·······

材料

松子200公克＋鐵觀音茶30公克＋鹽巴1小匙

做法

1. 松子洗淨備用。

2. 起熱鍋，放入松子、茶、鹽巴拌炒。

3. 松子呈金黃色，起鍋，盛盤即成。

雙色桂花糕

Osmanthus Cake

材料

圓糯米糰8個＋抹茶餡3兩＋蓮蓉餡3兩＋桂花少許

做法

1. 將圓糯米糰以麵棍桿平，使成長方形薄餅狀。

2. 離上方1/3處，由左至右抹一條抹茶餡，抹茶下方再抹一條蓮蓉餡。

3. 由薄餅下方開始，向上捲起，使其成圓筒狀。

4. 以刀切成適當厚度，裝盤，灑桂花即成美味可口的茶點。

茶凍

Tea Jelly

材料

膠凍粉半茶匙＋糖1茶匙＋
任選一種茶2兩＋烏梅酒2、3滴

做法

1. 以90℃、150c.c.熱水泡茶3到5分鐘，使其成濃茶湯備用。

2. 濃茶湯與膠凍粉、糖，均勻攪拌，完全溶解。

3. 滴入烏梅酒攪拌，倒入模型，入冰箱冷藏，冰凍後食用風味絕佳。

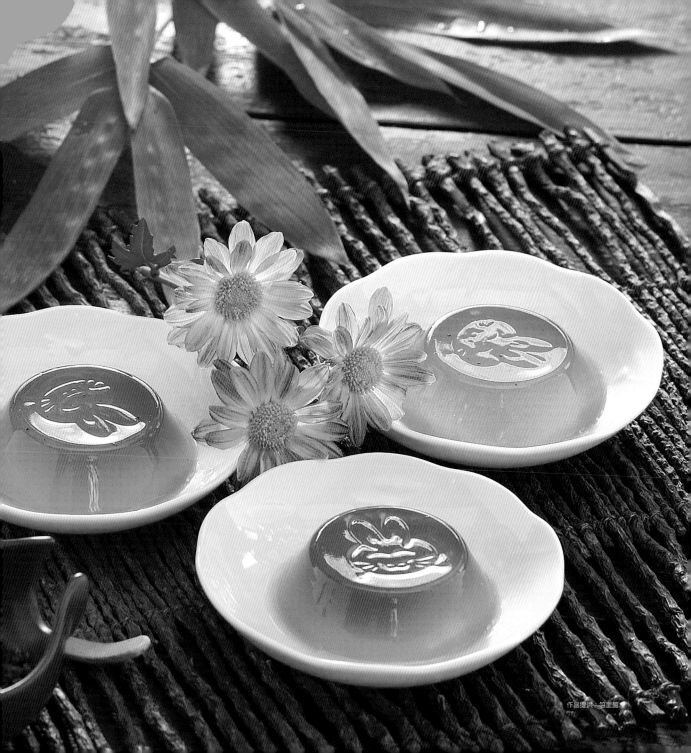

茶染——

桌巾
Tablecloth

材料

180cm×180cm棉胚布一塊＋黃豆粉10公克＋石灰10公克＋

紅茶濃湯（布重：茶重：水重＝1：1：30，滾水煮30分）

工具

花型圖案＋筆＋刻刀＋柿紙＋刮板＋烤肉刷＋塗料器皿＋煮鍋

做法

1. 於柿紙上描花型，取刻刀鏤刻（雕刻），做為印模。

2. 黃豆粉、石灰、清水數滴，調成稠狀塗料備用。

3. 刮板沾塗料，將花型刮印在布上，陰乾（至少一天）即成防染層。

4. 烤肉刷沾茶湯於布上左右刷染，陰乾（至少一天）。第二天再重複一次。

5. 成品入冷水浸泡，用手輕搓，去除防染層，洗淨、燙平、車邊即成。

小秘訣 刮印前，要先規劃圖案的位置。

116

作品提供：賴麗琴

茶染——

花瓶墊
Place mat

材料

26cm×26cm斜紋棉布＋指甲花粉1包＋植物葉片1、2片＋

紅茶濃湯（布重：茶重：水重＝1：1：30，滾水煮30分）

工具

烤肉刷＋毛筆或刮板＋顏料盤＋煮鍋

做法

1. 指甲花粉加清水數滴，調成稠狀顏料備用。

2. 烤肉刷沾茶湯於布上刷染，陰乾（需至少一天）。

3. 葉片背面抹顏料，拓印布上，陰乾、燙平、抽邊（約1cm）。

小秘訣 此為多用途居家用品，亦可當隔熱墊用。

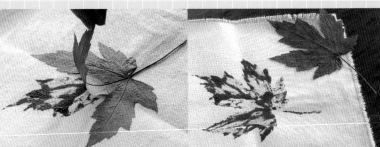

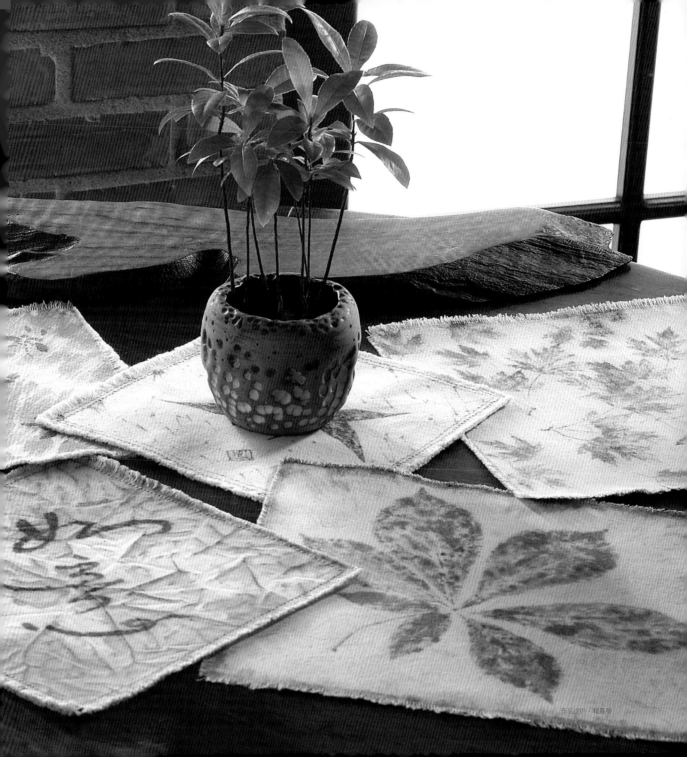
作品提供／翔鷹莘

茶染——

長絲巾

Silk Scarf

材料

30cm×180cm真絲或喬奇紗（請布行於布邊做密拷）＋
指甲花粉1包＋濃茶湯（布重：茶重：水重＝1：1：30，滾
水煮30分）

工具

顏料盤＋橡皮筋＋毛筆＋煮鍋

做法

1.指甲花粉加清水數滴，調成稠狀顏料備用。

2.用橡皮筋將絲巾紮出自己想要的花紋，放冷水浸泡2~5
　分鐘。

3.擰乾絲巾，入茶湯，中火煮30到60分鐘後取出。

4.打開絲巾、洗淨、晾乾、燙平，即成。

小秘訣 茶葉種類隨個人喜好，紅茶、鐵觀音、包種茶均可。沾指甲
花顏料後在絲巾角落題字，可提升作品質感。

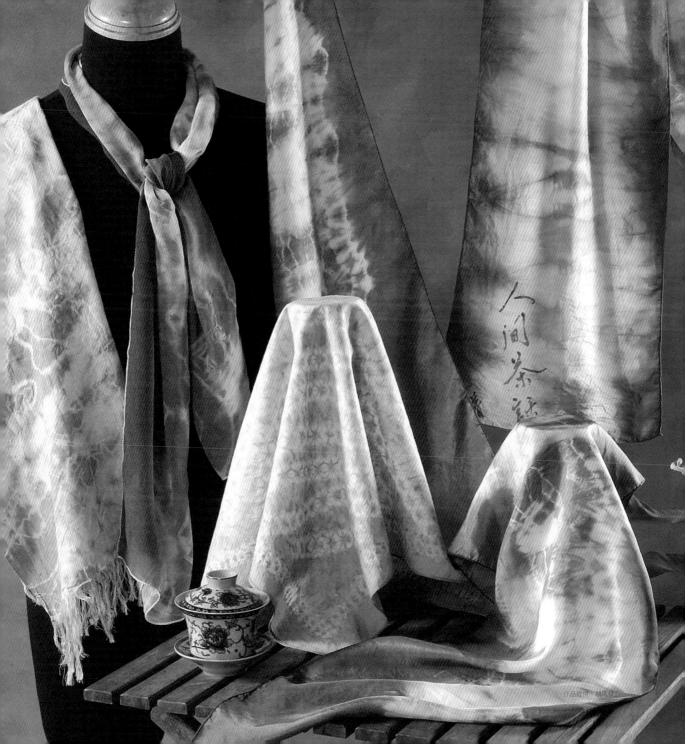

人間茶話

桌上型時鐘
Table Clock

材料

40cm×40cm棉胚布＋烏龍茶湯（布重：茶重：水重＝1：1：30）

工具

40cm×40cm保力龍板＋竹筷＋白膠＋橡皮筋＋時鐘配件1組＋煮鍋

做法

1. 將棉胚布折成扇形，頂端下方10cm處用橡皮筋綁緊，以竹筷斜挾。

2. 頂端下方25cm處重複斜挾竹筷一次。

3. 入茶湯，中火煮30到60分鐘取出。

4. 打開、洗淨、晾乾、燙平。

5. 沾白膠，將布黏在保力龍板上，中心穿孔，裝上時鐘配件即成。

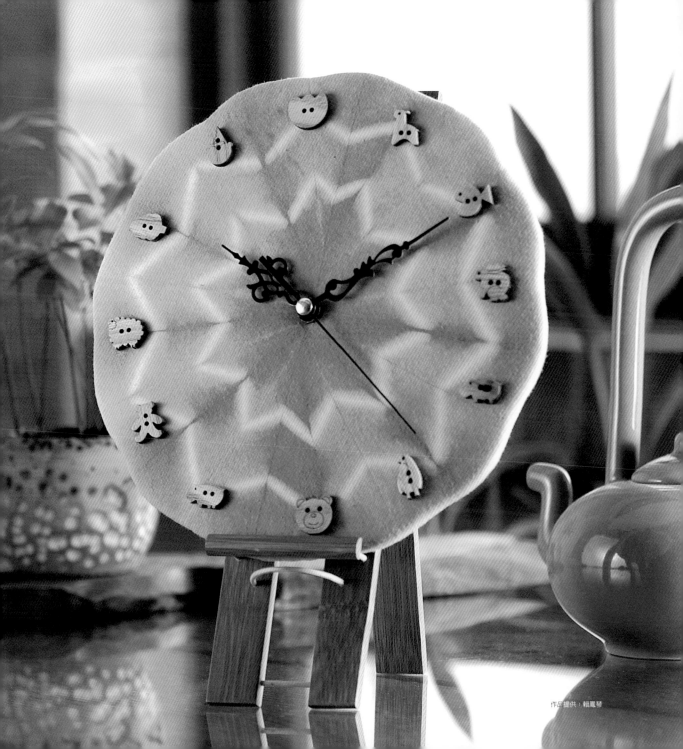

創意扇子

Fan

材料

胚布兩塊（比扇面大一點即可）＋指甲花粉1包＋
濃茶湯（布重：茶重：水重＝1：1：30，滾水煮30分）

工具

竹片扇面＋白膠＋毛筆＋顏料盤＋煮鍋

做法

1. 胚布入濃茶湯，中火煮30到60分鐘取出。
2. 洗淨、晾乾、燙平，黏在扇面兩面，壓平。
3. 指甲花粉加清水數滴，調成稠狀顏料備用。
4. 毛筆沾顏料，寫字或繪圖於扇面，晾乾即可。

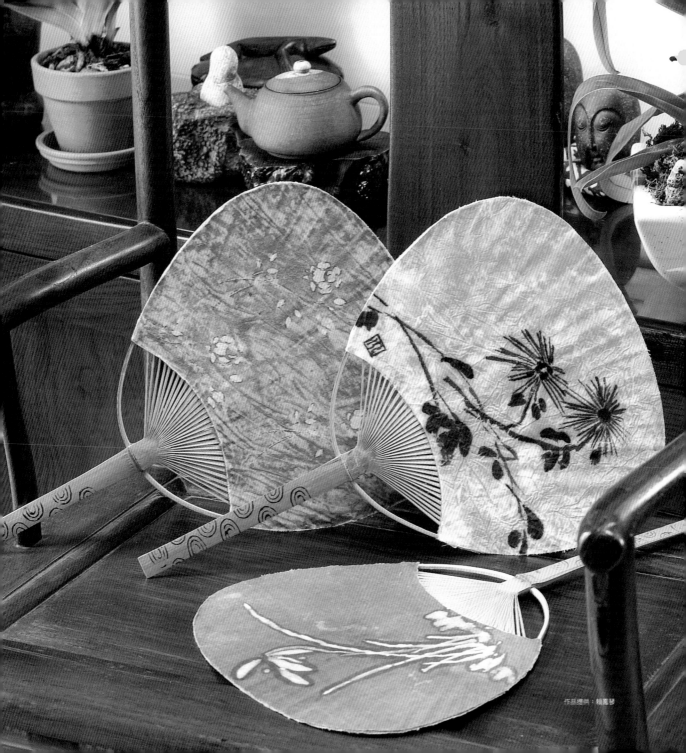

信插袋

Mail Pocket

材料

30cm×100cm＋30cm×30cm厚帆布各一塊＋皂粉5公克＋

紅茶濃湯（布重：茶重：水重＝1：1：30，滾水煮30分鐘，放冷）

工具

白蠟或石蠟＋毛筆或蠟刀＋筆＋喜歡的圖案＋複寫紙＋報紙＋煮鍋

做法

1. 墊複寫紙，在布上繪圖案。

2. 以火熔蠟備用。

3. 以毛筆或蠟刀在圖案上封蠟，入冷茶湯浸泡48小時，取出晾乾。

4. 放入滾開之皂水中，滾煮20分鐘去蠟，或墊報紙以熨斗燙蠟亦可。

5. 晾乾、燙平。

6. 縫口袋、修整、拉鬚即成。

小秘訣 以皂煮去蠟，做出來的圖案四周清楚乾淨，無陰影。而墊上報紙用熨斗
燙蠟，做出來的圖案則有陰影，但別具創意。

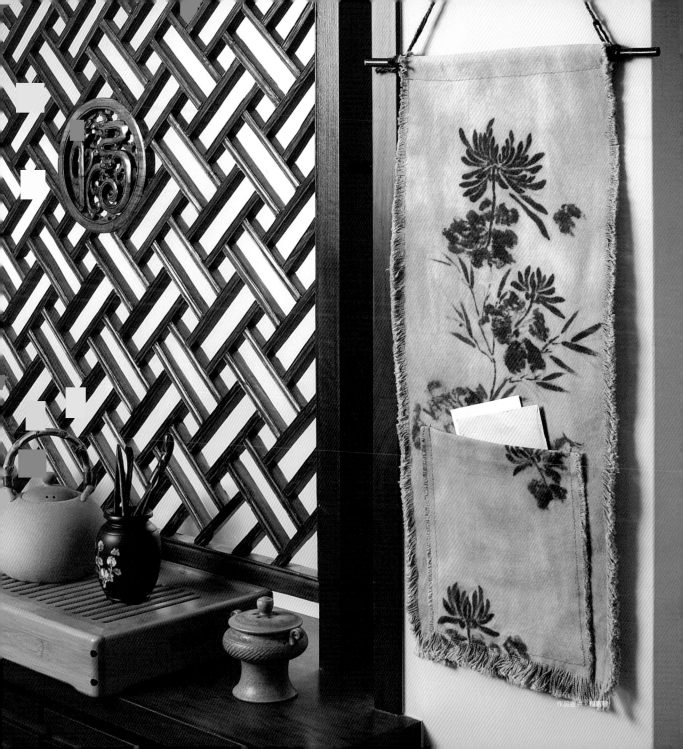

圍裙

Apron

材料

120cm×120cm胚棉布＋皂粉5公克＋鐵觀音茶、紅茶濃茶湯各一份（布重：茶重：水重＝1：1：30，滾水煮30分，放冷）

工具

白蠟或石蠟＋毛筆或蠟刀＋筆＋茶壺圖案＋葉片＋複寫紙＋報紙＋煮鍋

做法

1. 以報紙裁剪同尺寸圍裙樣式一份。

2. 以火熔蠟備用。

3. 依報紙的樣式裁剪布型，另備5cm x 70cm布條三份。

4. 依茶壺、葉片圖案繪圖，用筆或蠟刀沾熔蠟於其上封蠟、放冷。

5. 入鐵觀音濃茶湯中泡24小時取出。

6. 再入紅茶濃茶湯中泡24小時取出，於是顏色深淺不同，呈現豐富變化性。

7. 晾乾，皂煮或熨斗燙蠟，晾乾、燙平，縫製即成。

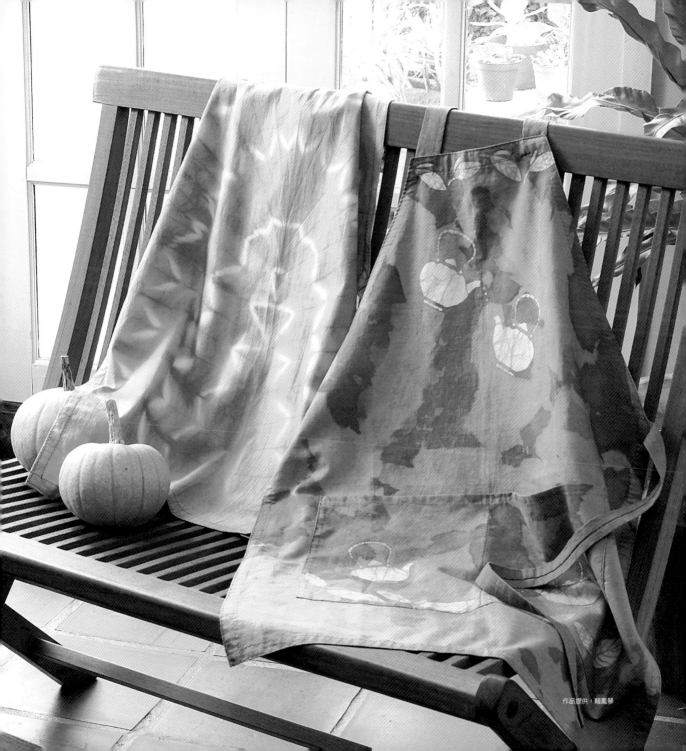

Part VI

台茶產區
及特色景點

山不在高，有「茶」則靈；悠遊大地，與茶共舞。台茶產區以北部、中部為主；大致可分為北部、桃竹苗、中南部、東部和高山茶區等五大區域，所產的茶種也相當多樣，現今台灣的農業走向精緻觀光路線，茶也不例外，許多茶農為了推廣茶業，也將茶和休閒觀光結合，讓一般大眾更容易親近茶、愛上茶。

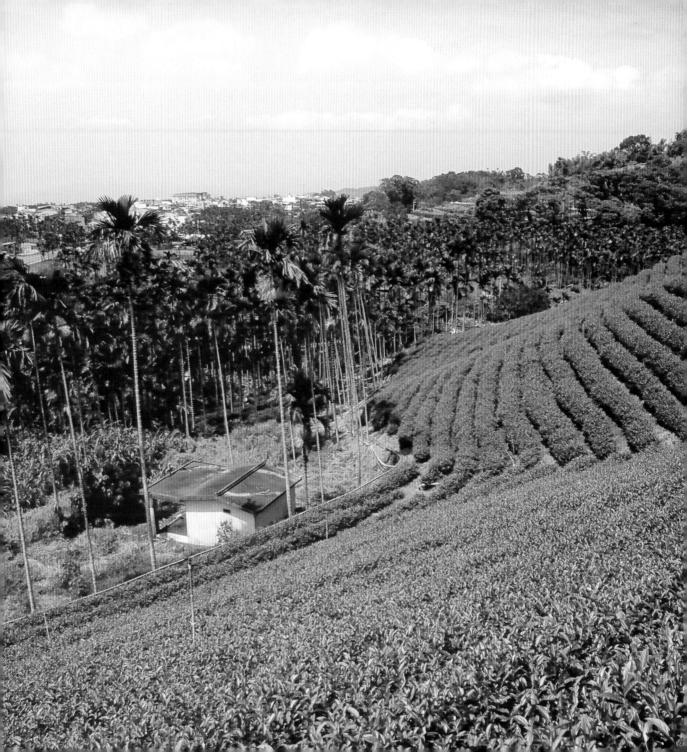

1. 北部茶鄉——
文山包種的故鄉

北部茶景點

　　北部茶區包括台北市、台北縣、宜蘭縣等三縣市，屬於新興休閒旅遊區，區內提供喝茶、喫茶餐的地方，亦是遊客駐足休憩的好所在。例如：以出產鐵觀音茶著稱的台北木柵茶區，有24小時營業的茶館，有專供遊客健身玩耍的健康步道；位於包種茶產區內的坪林茶業博物館，典藏著豐富的茶知識與茶文化；東北的宜蘭玉蘭茶區，除茶餐、茶凍、茶焗蛋令人垂涎外，擂茶、採茶、自助製茶等親近大自然活動隨處可見；另外，中山休閒農業區是冬山河發源地之一，擁有湧泉及伏流所形成的自然景觀，區內栽種茶樹和果樹，農產品是素馨茶、文旦柚、山水梨。

【北、宜茶景點資料索引】

○ 寒舍茶坊
台北市文山區指南路三段40巷6號／02-2938-4934
營業：24小時。知性、感性，體享人間仙境。
http://www.mkhs.com.tw/p1.htm

○ 張迺妙茶師紀念館
台北市文山區指南路三段34巷53-2號／02-2938-2579
開館：08:30am～18:30pm。
http://living-stone.idv.tw/tea/deftea.htm

○ 木柵小木屋茶坊
台北市文山區指南路三段38巷28號／02-2939-0649
營業：11:00am～12:00pm。可容納30到40人榻榻米溫馨小茶坊。
http://www.canaan8155.com.tw/C-shop/05C11.htm

○ 美加茶園
台北市文山區指南路三段38巷19號／02-2938-6277
全年無休：10:00am～翌日02:00am。製茶、泡茶、茶餐。
http://www.h2ocity.com/gold/index.asp?id=6025

○ 觀雲居
台北市南港區舊莊街二段324號／02-2782-7660
營業：11:00am～11:00pm。週一休息。品茗、茶餐、山居野趣。
http://teavillage.5clife.com/index.htm。

○ 南港茶葉製造示範場
台北市南港區舊莊街二段336號／02-2786-8374
開放：09:00am～16:30pm。週一休息。
http://www.dortp.gov.tw/teapage/tea.htm

○ 坪林茶業博物館
台北縣坪林鄉水聳淒坑19-1號／02-2665-6035
開放：08:30am～17:30pm。除夕外，全年無休。
http://www.toptea.com.tw/teamuseum/index.htm

○ 文山農場
台北縣新店市屈尺里湖子內路100號／02-2666-7512
品茗、製茶體驗。有露營區。

○ 文山草藝館
台北縣石碇鄉格頭村碇格路二段2號／02-2665-1108
營業：10:00am～10:00pm。品茗、客家合菜、鄉居野趣、咖啡
http://wenshan.wudi.com.tw/indexv.asp（林志穎媽媽的店）

笠林懷古生活館
台北縣石碇鄉永定村蚯蚓坑11-6號／02-2663-2500
營業：09:00am～11:00pm，全年無休。
品茗、用膳、聆聽蟲鳴鳥叫。
http://www.5657.com.tw/lilin

石碇製茶體驗館
台北縣石碇鄉彭山村崩山33-1號／02-2663-1214
體驗採茶、製茶經驗，需預約。

太極園茶坊
台北縣三峽鎮竹崙里紫微南路100號／02-2668-2279
品茶聊天、茶點、茶餐，山林野趣

茶之鄉太平山渡假農莊（玉蘭休閒農業區）
宜蘭縣大同鄉松羅村鹿場路2號／03-980-1118
製茶體驗、擂茶、露營、造訪太平山。
http://www.ete.com.tw/tea-country/

山本茶園（玉蘭休閒農業區）
宜蘭縣大同鄉松羅村鹿場路12號／03-980-1807
http://www.ctnet.com.tw/tea-plant/index.html

永興茶園（玉蘭休閒農業區）
宜蘭縣大同鄉松羅村鹿場路11號／03-980-1263
http://home.kimo.com.tw/a801263/

玉露茶驛棧（玉蘭休閒農業區）
宜蘭縣大同鄉松羅村玉蘭路1-1號／03-980-1111
http://www.e-landlife.com/yu-lu/

綠野仙蹤休閒農場（中山休閒農業區）
宜蘭縣冬山鄉中山村中山三段65號／03-958-2975
http://www.digarts.com.tw/green/

松霖休閒茶園民宿（中山休閒農業區）
宜蘭縣冬山鄉中山村47-1號／03-958-5505
http://www.ete.com.tw/songlin/

【北、宜特色茶資料表】

縣市別	知名茶葉名稱	主要產地	主要品種
台北市	木柵鐵觀音	木柵區	青心鐵觀音
	南港包種茶	南港區	青心烏龍
台北縣	文山包種茶	坪林、新店、深坑、石碇、汐止	青心烏龍
	石門鐵觀音	石門鄉	硬枝紅心
	海山綠茶（碧螺春、龍井）	三峽鎮	青心柑仔
	海山包種茶	三峽鎮	青心烏龍、金萱、翠玉
	龍壽茶	林口鄉	武夷、金萱、翠玉
宜蘭縣	五峰茶	礁溪鄉	青心烏龍、金萱(台茶27)、四季春、武夷 翠玉（台茶29）、青心大冇
	玉蘭茶	大同鄉	青心烏龍
	上將茶	三星鄉	金萱、翠玉
	素馨茶	冬山鄉	金萱、翠玉、青心烏龍

2. 桃竹苗茶鄉——
東方美人茶名聞中外

桃竹苗景點

　　桃竹苗是台灣客家人的大本營之一，也是白毫烏龍茶（又稱東方美人茶、膨風茶）的原始產地。除了茶之外，此區與茶有關的休閒景點也令人嚮往。如新竹北埔老街的茶食、茶點、茶古蹟總讓人流連忘返；苗栗頭份永和山水庫旁的牛欄窩茶餐館，無論建築、陳設、餐飲口味，全是古老客家味，如果遊客想在這裡過夜也不成問題，因為餐館內有寬敞舒適的房間可供住宿。另外，在苗栗縣泰安山上，有一個由20位原住民成立的達拉崗農場，場內最高處約海拔1,000公尺的茶園中，原本設有一個

製作烏龍茶的地方，如今在遊客要求下已改為「茶廠民宿」，是泡茶賞景人的落腳處。

【桃竹苗茶景點資料索引】

○ 蘆竹茶鄉之旅
桃園縣蘆竹鄉坑子村12鄰貓尾崎1號／03-324-1888
茶園、用膳需事先告知。

○ 城合茶葉
桃園縣龍潭鄉三水村大北坑6鄰27-1號／03-479-4720
茶園、擂茶、麻糬DIY。

○ 北埔客家擂茶
新竹縣北埔鄉北埔街6號／03-580-5218（北埔擂茶創始店）

○ 一品擂茶
新竹縣北埔鄉南興街89號／03-580-2678
擂茶、客家菜、古樸客家風。
http://www.eptea.58168.net/si001page.htm

牛欄窩休閒茶館

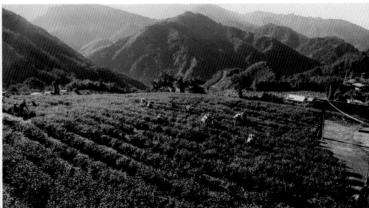
達拉崗農場

○ 天水茶坊
新竹縣北埔鄉北埔街35號／03-580-4429
88年老屋改建，喝茶、吃點心。

○ 廣福茶坊
新竹縣北埔鄉北埔村2鄰10號／03-580-4543
茶香、客家小吃、鄉野情趣。http://www.kftea.58168.net

○ 雲海休閒農場
新竹縣關西鎮東平里63-10號／03-5475388
各式茶餐茶點、製茶體驗、民宿。
http://035475388.travel-web.com.tw/

○ 茶緣休閒農場
新竹縣關西鎮東平里9鄰小東坑7-1號／03-547-5389
茶園休閒農場、製茶體驗。
http://035475389.travel-web.com.tw/

○ 牛欄窩休閒茶館
苗栗縣頭份鎮上興里水源路557-2號／037-661-999
http://www.tfnnwo.com/

○ 怡明茶園
苗栗縣頭份鎮流東里老崎12鄰22-5號／037-601-313
http://home.kimo.com.tw/rosemkimo/

○ 古早味擂茶坊
苗栗縣南庄鄉東村17鄰中正路122號／037-821-237
http://miaoli.mmmtravel.com.tw/

○ 田媽媽「來食茶打嘴鼓」
苗栗縣三灣鄉三灣村民生街29號／037-832-645
http://miaoli.mmmtravel.com.tw/

○ 達拉崗農場
苗栗縣泰安鄉象鼻村達拉崗農場／0911-972-823
http://dalagang.mmmtravel.com.tw/

【桃竹苗特色茶資料表】

縣市別	知名茶葉名稱	主要產地	主要品種
桃園縣	龍泉茶	龍潭鄉	金萱、四季春、青心烏龍、青心大冇
	梅台茶	復興鄉	金萱
	武嶺茶	大溪鄉	青心烏龍、金萱
	壽山茶	龜山鄉	金萱、翠玉、青心大冇、青心烏龍、四季春
	秀才茶	楊梅鎮	青心大冇、青心烏龍、金萱、翠玉、武夷
	蘆峰茶	蘆竹鄉	金萱、青心大冇、翠玉、青心烏龍、四季春
	金壺茶	平鎮市	青心烏龍
新竹縣	膨風茶（白毫烏龍）	北埔鄉	青心大冇
	東方美人茶（白毫烏龍）	峨眉鄉	青心大冇、金萱、
	六福茶	關西鎮	青心大冇、青心烏龍、黃柑
	長安茶	湖口鄉	青心大冇、金萱
苗栗縣	膨風茶（白毫烏龍）	頭份、頭屋、三灣、銅鑼	青心大冇、青心烏龍、
	苗栗茶	造橋鄉	青心烏龍、金萱、翠玉、四季春
	明德茶（老田寮茶）	頭屋鄉	青心烏龍

3. 中南部茶鄉——台灣紅茶的原點

中南部景點

台灣中部茶鄉遠近馳名，原本就是休閒旅遊勝地的中部地區，如今又增添以茶山風光為主的休閒農業區，遊客可以挨家挨戶串門子找茶，也可以投宿民家體驗茶鄉生活。例如：盛產凍頂茶的南投縣鹿谷鄉茶區，有從大陸帶回青心烏龍茶苗的林舉人（林鳳池先生）故居，有台大茶園、大崙山茶園、貴妃班製茶體驗區，另有老茶樹引人注目。由鹿谷鄉農會經營的小半天「竹林休憩中心」則是駐足投宿的理想地點，而位於茶業中心後方，以木頭建造的「茶曲亭」，優雅謐靜，倘佯其

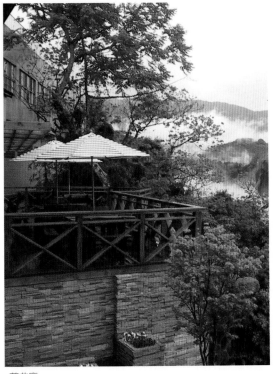

茶曲亭

【中南部特色茶資料表】

縣市別	知名茶葉名稱	主要產地	主要品種
南投縣	日月潭紅茶（阿薩姆茶）	魚池鄉	台茶18號
	松柏常青茶（埔中奇種茶）	名間鄉	四季春、青心烏龍、金萱、翠玉
	凍頂貴妃茶	鹿谷鄉	青心烏龍、金萱
	南投青山茶	八卦山脈	青心烏龍、四季春、金萱
雲林縣	雲嶺茶	古坑鄉	金萱、青心烏龍
	雲頂茶	林內鄉	青心烏龍、金萱、翠玉、四季春
高雄縣	六龜茶	六龜鄉	金萱
屏東縣	港口茶	滿州鄉	

間，或品茗、或品嚐茶點，於清風翠綠
間，擄獲一身悠遊自在。

4. 東部茶鄉——
後山飄茶香

東部茶景點

　　東部茶區以鹿野高台觀光茶園與舞鶴茶區
最富盛名。前者位於花東縱谷南段精華帶，此地
段居高臨下視野佳，附近有飛行傘、滑翔翼練習
場，起起落落、色彩繽紛的飛行傘、滑翔翼，把
茶園裝點得美不勝收。更南方的花蓮舞鶴茶區，
涼亭步道，隨處可見，1973年開始在此種茶的
葉家，是舞鶴台地上的第一家製茶工廠，後與當
地居民共同努力下，天鶴茶已在茶市場中建立了
知名度。前往舞鶴茶區旅遊者，可投宿民家，還
可參觀台地上的「掃叭石柱」，那是個很有名的
古蹟，是台灣史前時代卑南文化的重要遺址。

觀心農場
台東縣鹿野鄉永安村高台路19巷23號／089-550-579／089-551-281
品嚐有機茶

富源茶葉山莊
花蓮縣瑞穗鄉舞鶴村13鄰255號／03-887-2625
農村休閒、美食特產。
http://tour-hualien.hl.gov.tw/chinese/datas/ShowData.asp?id=494

鶴山休閒渡假茶園
花蓮縣瑞穗鄉舞鶴村76-5號／03-887-3878／887-2979

住宿、會議、自助茶樓、滑草。
http://www.netete.com/hehshan/

林家茶園民宿
花蓮縣瑞穗鄉舞鶴村74-8號／03-887-2722／0936-227-468
http://www.netete.com/lin/about.htm

東立茶行
花蓮縣瑞穗鄉舞鶴村13鄰251號／03-887-0027／0933-486-511
品茶、咖啡、泛舟、民宿。
http://www.netete.com/dl/about.htm

【東部及高山特色茶資料表】

縣市別	知名茶葉名稱	主要產地	主要品種
台東縣	福鹿茶	鹿野、卑南	青心烏龍、金萱（台茶12）
花蓮縣	天鶴茶	瑞穗鄉	青心烏龍、金萱、青心大冇
阿里山山脈	阿里山高山茶	番路鄉、阿里山鄉、竹崎鄉、梅山鄉、中埔	青心烏龍、金萱（台茶27）
玉山山脈	玉山高山茶	南投縣信義鄉	青心烏龍、金萱、翠玉、四季春
	玉山茶區勝峰茶	南投縣水里鄉	青心烏龍
	凍頂烏龍茶	南投縣鹿谷鄉	青心烏龍
中央山脈	杉林溪烏龍茶	南投縣竹山鎮	青心烏龍、金萱、翠玉
	霧社高山茶	南投縣仁愛鄉	青心烏龍
	北山茶	南投縣國姓鄉	青心烏龍
	梨山茶	台中縣梨山茶區	青心烏龍、金萱
	太峰高山茶	台東縣太麻里	青心烏龍、金萱（台茶27）

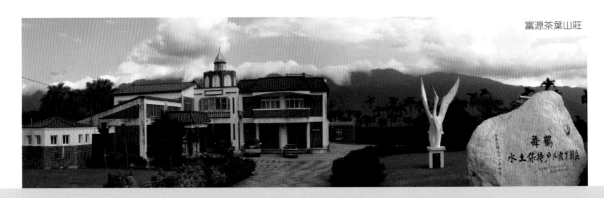

富源茶葉山莊

5. 高山茶鄉——
台茶名產凍頂烏龍

高山茶區景點 <small>(相關資料見前頁「東部及高山特色茶資料表」</small>

　　高山茶區主要指海拔高度1,000公尺以上產茶區，包括阿里山山脈、玉山山脈、中央山脈，及雪山山脈、台東山脈零散茶區。玉山山麓的草坪頭觀光茶園，海拔1,200到1,600公尺，日夜溫差大，終日雲霧飄渺。區內每戶製茶廠前設有一只古色古香大茶壺，此為草坪頭茶園最大的特色。茶區占地50餘公頃，左為阿里山，右為玉山山脈，兼具茶園風光和森林景觀，偶爾林中的獼猴、松鼠、飛鼠、樹蛙會突然衝出來和你打招呼。所種植茶樹以四季春、翠玉、高山烏龍茶為主，遊客可在區內參加浪菁、烘培，及茶葉產製體驗活動。除了茶以外，水蜜桃、愛玉子、薑、高山花卉也是重要農產。

　　位於嘉義縣梅山鄉龍眼村的二尖山休閒茶園，是由土生土長的山上農家所經營，園內規劃了兼具休閒、觀光、登山健行等功能的休閒茶園，亦是極佳的旅遊景點。

【高山茶區景點資料索引】

○ 二尖山休閒茶園
　嘉義縣梅山鄉龍眼村龍眼林41號／05-257-2428
　http://hipage.hinet.net/二尖山

○ 耳根清境民宿
　嘉義縣梅山鄉太和村樟樹湖1鄰1號／05-256-2001
　http://www.ear-quiet.idv.tw/

○ 大龍頂觀光茶園民宿
　嘉義縣梅山鄉太平村頂橋6號／05-257-1257／0912-818-147
　http://hipage.hinet.net/大龍頂

○ 梅山碧湖山觀光茶園
　嘉義縣梅山鄉碧湖村碧湖38號之9／05-257-1569
　http://hipage.hinet.net/greenlake

○ 茗園茶葉民宿
　嘉義縣梅山鄉瑞里村89號／05-250-1796
　http://052501796.travel-web.com.tw/

○ 瑞泰茶業民宿
　嘉義縣梅山鄉瑞里村100號／05-250-1359
　http://052501359.travel-web.com.tw/

○ 天隆茗茶民宿
　嘉義縣阿里山鄉樂野村123之6號／05-228-1135／05-225-9590
　http://www1.justtravel.com.tw/daylong/

○ 草坪頭龍谷茶業
　南投縣信義鄉同富村太平巷98-3號／049-270-1866／049-270-2866
　http://0492701866.travel-web.com.tw/

○ 清境天祥景觀民宿
　南投縣仁愛鄉大同村信義巷36-1號／049-280-1567
　http://www.tstea.com.tw/

○ 九芎坪民宿
　南投縣水里鄉上安村安村巷91號／049-282-1198
　http://home.pchome.com.tw/travel/shuili/subcostata.htm

台北市

名稱	地址	電話
有記名茶商行	北市重慶北路2段64巷26號	02-2555-9164
明山茶業有限公司	北市重慶北路2段70巷3號	02-2558-5739
競厚實業有限公司	北市重慶北路2段97號32號之1	02-2555-7028
建裕有限公司	北市重慶北路2段175之3號	02-2557-7496
林華泰茶行有限公司	北市重慶北路2段193號	02-2557-3506
玉鉉茶業有限公司	北市重慶北路3段98號	02-2598-2425
常泰茶行	北市重慶北路3段172號	02-2592-4146
台聖貿易有限公司	北市甘谷街50號	02-2555-0757
聖樺實業有限公司	北市甘州街8號	02-2557-9300
儒昌茶行有限公司	北市甘州街15之1號2樓;	02-2662-2579
德芳茶業股份有限公司	北市甘州街22號	02-2553-2716
永仁茶業有限公司	北市保安街32號1樓	02-2553-0306
久順茶行有限公司	北市保安街54號	02-2553-1173
新欣茶行	北市保安街62號	02-2557-7768
寶堂(記)茶行有限公司	北市保安街82號1樓	02-2552-8166
安溪福記名茶有限公司	北市迪化街1段138號	02-2557-1212
大裕茶行	北市市哈密街59巷38弄42號1樓	02-2596-7526
惠美壽茶業有限公司	北市寧夏路115號	02-2553-7815
堉敏股份有限公司	北市貴德街18之2號1樓	02-2995-8288
新義芳茶行有限公司	北市延平北路2段21號	02-2556-0059
尚欣茶行	北市延平北路2段221號	02-2552-9191
祥益茶業有限公司	北市赤峰街12巷3之1號1樓	02-2556-1336
全泰茶莊	北市成都路36號	02-2331-4307
廣方圓茗茶	北市中山北路1段79號	02-2563-2851
金通用貿易有限公司	北市中山北路2段65巷2弄5號	02-2551-2710
向宏茶業有限公司	北市中山北路3段45號6樓之2	02-2595-5863
振信茶業股份有限公司	北市中山北路7段119號	02-2871-2643
金品實業有限公司	北市中山北路7段124巷2號1樓	02-2871-7811
台香茶莊	北市民生西路50號	02-2541-0735
泰聯有限公司製茶工廠	北市民生西路293-4號3樓	02-2557-5899
新芳春茶行兩合公司	北市民生西路309號	02-2557-3609
王錦珍茶業有限公司	北市民生西路430號	02-2559-1226
茶易生活館	北市民生東路1段37號1樓	02-2541-7030
茶九會館茶葉精製所	北市民生東路5段69巷1弄14號	02-2769-1585
富寶企業股份有限公司	北市民生東路5段198號5樓之6	02-2764-2828
松泰茶行	北市萬大路329巷1號1樓	02-2303-3172
全祥茶莊股份有限公司	北市衡陽路58號	02-2311-8405
陸羽茶藝有限公司	北市衡陽路64號3樓	02-2331-6636
福興實業有限公司	北市延平南路76號	02-2361-5511
華泰茶莊有限公司	北市博愛路69號	02-2311-6490
天山茶行	北市塔城街31號	02-2559-5509
華裕茶莊	北市開封街1段96號	02-2311-4918
景衡有限公司	北市北平西路6號905室	02-2312-3459
龍土茶業有限公司	北市忠孝西路1段41號10樓之2	02-2361-1666
嶢陽茶行貿易有限公司	北市龍江路286巷20號	02-2502-0506
光榮茶業有限公司	北市承德路1段24巷1號9樓	02-2559-3252
聯亞茶業股份有限公司	北市承德路3段191巷13號2樓	02-2591-5726
台茶企業股份有限公司	北市松江路317號3樓301室	02-2503-4975
高源茶業股份有限公司	北市民權東路3段39巷7號4樓	02-2503-46
鹿谷茶業有限公司	北市錦州街179號1樓	02-2561-53
元祥茶業有限公司	北市農安街35號	02-2593-16
大同茶業股份有限公司	北市南京西路86號	02-2268-41
大永興業股份有限公司	北市南京東路2段6號8樓	02-2541-0C
得翔商號	南京東路5段123巷1弄6之1號2樓	02-2768-58
雲山茶葉研製有限公司	北市南京東路5段250巷18弄15號1樓	02-2762-25
兄弟象股份有限公司	北市慶城街16巷10-1號1樓	02-2712-13
王德興茶業股份有限公司	北市長春街14之1號1樓	02-2561-87
昇祥茶行	北市長春路52號1樓	02-2542-72
茶鄉園企業有限公司	北市長春路82號	02-2571-87
馥茗堂股份有限公司	北市長春路89號之3,1樓	02-2541-64
天祥行股份有限公司	北市新生北路2段17號3樓	02-2551-25
世峰茗茶有限公司	北市吉林路149號	02-2543-29
東爵企業有限公司	北市吉林路218巷10號1樓	02-2542-27
源鄉實業有限公司	北市安和路1段112巷22號	02-2702-16
和昌茶莊	北市敦化南路1段190巷46號1樓	02-2771-36
安晶股份有限公司	北市敦化北路207號12樓	02-2718-59
天仁茶業股份有限公司	北市忠孝東路4段107號6樓	02-2776-55
協興茶業股份有限公司	北市忠孝東路4段270號8樓之1	02-2776-41
琳嘉茶業有限公司	北市忠孝東路5段458號1樓	02-8789-6
醇品雅集陶瓷工作室	北市復興北路156號11樓	02-2729-14
意翔村茶業有限公司	北市新生南路1段161巷6之2號	02-2703-03
世逢有限公司	北市建國南路1段329號1樓	02-2705-39
碧湖村茶行	北市大安區樂利路65號	02-2736-60
翰翔企業有限公司	北市金山南路1段129巷3號1樓	02-2393-34
沁園有限公司	北市大安區麗水街1號1樓	02-2321-89
耕讀園企業股份有限公司	北市師大路68巷12號	02-2369-86
藝林茶行	北市羅斯福路3段67號	02-2362-0€
金南昌企業有限公司	北市羅斯福路5段130號5樓	02-2934-22
唐山人古藝	北市羅斯福路6段95號	02-2935-4
德勝茶坊	北市羅斯福路6段298之2號	02-2915-4€
台灣農林股份有限公司	北市南港區園區街3號15樓	02-2655-7
永安茶業有限公司	北市新東街65巷11號	02-2768-6€
傳渥製茶廠	北市松山區虎林街5巷18號1樓	02-2764-2
極品茶事業股份有限公司	北市南港區南港路3段50巷8號5樓	02-2788-1€
南港茶業有限公司	北市南港區舊庄街2段164號	02-2782-4
添進茶園	北市南港區舊庄街2段332號	02-2783-5
金德盛茶業有限公司	北市士林區華齡街56號	02-2881-9
金圓名茶行	北市北投區稻香路9號	02-2894-2
美人茶實業有限公司	北市北投區泉源街11號	02-2898-5

台北縣

名稱	地址	電話
霖緣茶業	北縣永和市保安路79號	02-2920-3
茗鴻茶行	北縣永和市中正路190巷4號	02-2943-4
唐泉茗茶股份有限公司	北縣中和市中山路2段523巷32弄10號	02-2225-7
東立茶行	北縣中和市中山路2段579號	02-2223-8
富宇茶業	北縣中和市泰和街40號	02-2242-0C
上仁茶行	北縣中和市信義街87號	02-2940-8

瑞太茗茶行	北縣中和市圓通路233號	02-2246-7368
惠德茶業有限公司	北縣中和市興南路1段132號	02-2943-5093
和泰茶行	北縣三重市正義北路241號	02-2986-9696
裕涼茶行	北縣三重市永福街64號	02-2280-1625
富山茶莊	北縣三重市龍門路133號1樓	02-2977-7507
龍谷茶莊	北縣三重市力行路2段170號	02-2287-5178
二御茶行	北縣三重市雙園街52號	02-2989-9053
明宗茶行	北縣三重市三和路2段154巷24號	02-8973-2883
北方國際有限公司	北縣三重市集成路39號1樓	02-2976-6688
新華茶行	北縣板橋市仁化街121號	02-2252-6158
阿里山茶行	北縣板橋市四維路179-5號1樓	02-2256-8989
古秘茶葉副品行有限公司	北縣板橋市光武街2巷17號	02-2257-4810
新城藝品坊	北縣板橋市府中路159號	02-2960-3050
白記茶莊	北縣板橋市府中路165號	02-2960-6471
順欣茶莊	北縣板橋市莒光路40巷22號	02-2251-9485
茶芝茶莊	北縣板橋市莒光路79巷1號	02-2255-2222
太陽能國際貿易有限公司	北縣板橋市南雅南路2段18號6樓	02-2963-6227
子朋友陶藝	北縣板橋市國慶路149巷21弄1號	02-2955-7399
三七堂茶莊	北縣板橋中山路2段416巷38弄26號	02-2952-5320
峰芳茶行	北縣板橋市中正路236巷2號	02-2968-3621
大正行	北縣板橋市中正路253巷22號	02-2966-7888
萬年春茶業股份有限公司	北縣板橋市懷仁街10巷1號	02-2956-1789
龍樂茶行	北縣新莊市思源路215號2樓	02-2992-6208
誌興茶行	北縣新莊市民安西路7號	02-2202-8364
益馨茶行	北縣新莊市復興路2段175巷1號	02-2993-2298
山霖茶行	北縣新莊市四維路171巷11號1樓	02-2206-6501
綏丞茶莊	北縣新莊市明中街46號1樓	02-2279-6549
春芳實業有限公司	北縣新莊市中原路114號	02-8522-2102
隆億茶葉行	北縣新莊市中平路152巷18號8樓	02-2277-3432
翠園茶行	北縣新莊市公園路49號	02-2277-9701
紀記茶包裝材料行	北縣新莊市中正路626號	02-2902-2139
打簧園茶莊	北縣新莊市五工二路51號1樓	02-8990-1015
清水溪自然休閒農業推廣	北縣新莊市五工二路86巷32號4樓	02-2298-1884
龍井茶行	北縣新莊市自由街40號6樓	02-2276-8166
艾茗茶葉	北縣新莊市中港路648巷15號	02-2991-2426
怡德茶行	北縣樹林市太平街85號	02-8684-3853
元鎮茶業行	北縣樹林市柑園路2段342巷22號2樓	02-2668-5158
昭馨企業有限公司	北縣樹林市中山路1段340號	02-2687-2598
信又實業有限公司	北縣樹林鎮大安路125巷18號	02-2675-9774
磊泉茗壺	北縣五股鄉四維路73號	02-2971-7376
福居鄉茶莊	北縣泰山鄉明志路1段483巷1弄12號	02-2296-6788
建春茶業有限公司	北縣泰山鄉泰林路2段124號	02-2909-5755
金鈺茶行	北縣土城市中央路4段307-3號1樓	02-2268-0757
淳雅茶苑	北縣土城市學士路14號	02-2262-0888
昇茶業	北縣土城市延和路51號	02-2265-1348
永發茶廠	北縣土城市裕民路219號	02-8273-2727
松嶺有限公司	北縣土城市青雲路309號5樓	02-2265-1068
鼎鼎茶具	北縣鶯歌鎮中山路287號	02-2677-4688
喆茂典藏生活茶藝	北縣鶯歌鎮大湖路700巷20號	02-2679-8314

吉軒茶莊	北縣鶯歌鎮建國路211號	02-2670-5774
新益源陶器工廠	北縣鶯歌鎮尖山埔路57號	02-2679-2178
桔揚股份有限公司	北縣三峽鎮溪東路33號	02-8676-2456
三峽名茶祥興行	北縣三峽鎮溪東路121號	02-8676-7625
信興茶行	北縣三峽鎮溪東路305號	02-8676-8013
富山共同製茶廠	北縣三峽鎮成福里247號	02-2672-7075
正全製茶工廠	北縣三峽鎮竹崙里竹崙路16號	02-2672-6725
上井茶莊	北縣瑞芳鎮福和路351號	02-2232-6479
沁香齋茶葉有限公司	北縣瑞芳鎮永利路56巷3號1樓	02-2929-2832
利記茶莊	北縣瑞芳鎮保安路162號	02-2927-2994
德林茶行	北縣瑞芳鎮新生路271巷20號	02-2922-7690
建順茶行製茶工廠	北縣汐止市茄苳路12號	02-8648-6688
華台裕國際有限公司	汐止新台五路1段77號B棟10號之9	02-2698-2388
勤貿實業有限公司	北縣汐止市大同路1段276-1號6樓之1	02-2643-4626
茶樣子有限公司	北縣汐止市湖前街25號	02-2692-2888
翰霖貿易有限公司	北縣深坑鄉北深路2段32-2號	02-2662-8482
台北縣農會文山茶		
共同產銷推廣中心精製廠	北縣新店市民權路46-4號3樓	
	北縣新店市北新路3段148號	02-2912-7176
陳德利茶業股份有限公司	北縣新店市中正路295號2樓	02-2917-0935
青山茶業有限公司	北縣新店市中正路541號2樓	02-8667-1407
祥泰茶業有限公司	北縣坪林鄉水柳腳路81號	02-2665-6260
茶鄉園企業有限公司	北縣坪林鄉水柳腳路90號	02-2665-6567
至品峰企業有限公司	北縣淡水鎮北心路88號	02-2622-1688
南亞茶業股份有限公司	北縣三芝鄉橫山村13-1號	02-2636-2477
重門製茶工廠	北縣石門鄉石門村內石門79號	02-2638-1232
極品實業有限公司	北縣林口鄉菁湖村林口路154號3樓	02-2603-3420

桃園、新竹、苗栗

瑞湷茶行	桃園縣蘆竹鄉五福路102號1樓	03-312-9369
新星茶業股份有限公司	桃園縣蘆竹鄉坑子村赤塗崎19號	03-324-1742
福源茶業股份有限公司	桃園縣龍潭鄉凌雲村竹窩子42號	03-479-2533
新福隆股份有限公司	桃園縣龍潭鄉三和村直坑7號	03-479-2008
協益製茶有限公司	桃園縣龍潭鄉三和村12號	03-471-7423
日日茗茶有限公司	桃園縣龍潭鄉五福街5巷5號	03-479-0126
桃園茶行	桃園縣桃園市縣府路268號	03-336-7428
台灣一心國際茶業公司	桃園縣桃園市蓮華街20號	03-326-2320
萬山茶行	桃園縣桃園市宏昌12街511號	03-370-5463
美日德茶業有限公司	桃園縣桃園市宏昌12街532-1號5樓	03-360-1215
自然之味茶業有限公司	桃園縣桃園市泰成路62巷39號1樓	03-335-5871
友竹品茶館	桃園縣桃園市同德五街137號	03-355-8478
長生製茶工廠	桃園縣龜山鄉楓樹村16鄰25號	03-329-4967
桃園縣龜山鄉農會	桃園縣龜山鄉自強南路65號	03-329-1126
智芳茶行	桃園縣平鎮市南豐路197號	03-469-0184
杉林溪茶業股份有限公司	桃園縣平鎮市復興街17號	03-495-3125
聯宇興業股份有限公司	桃園縣大溪鎮康莊路5段12巷10號	03-388-8638
御品名茶莊	桃園縣中壢市中北路2段348號	03-428-4815
隨緣陶藝	桃園縣中壢市志成路91號	03-492-2723
觀方茶行	桃園縣楊梅鎮埔心永美路72號	03-482-2212

公司	地址	電話
統喜企業有限公司	桃園縣楊梅鎮中興路266號	03-425-2172
泰森茶業有限公司	新竹縣關西鎮南和里下南片62號	03-586-8455
元昌製茶工廠	新竹縣關西鎮仁安里拱子溝3號	03-587-2276
台灣紅茶股份有限公司	新竹縣關西鎮西安里中山路73號	03-587-2018
錦泰茶業股份有限公司	新竹縣關西鎮南雄里中正路50號	03-587-2051
大東製茶工廠	新竹縣關西鎮東平里66號	03-547-5462
高平茶業有限公司	新竹縣關西鎮北斗里11鄰光復路140號	03-587-2127
高山村茶行	新竹縣關西鎮東安里上三屯1-14號	03-587-1953
煙豐製茶工廠	新竹縣北埔鄉水際村31號	03-580-2331
北埔茶工廠	新竹縣北埔鄉水際村8鄰1號	03-580-2257
光君茶業有限公司	新竹縣北埔鄉水際村31-1號	03-580-1126
瑩記茶業股份有限公司	新竹縣峨眉鄉七星村71-1號	03-580-0272
石井茶行	新竹縣峨眉鄉石井村1鄰16-1號	03-580-6156
富楷製茶所	新竹縣峨眉鄉湖光村5鄰16號	03-580-0323
峨眉茶行	新竹縣峨眉鄉石井村11鄰19-2號	03-580-0765
富興茶園	新竹縣峨眉鄉富興村忠義街6號	03-580-6508
老街茶園	新竹縣峨眉鄉富興村文化街8號	03-580-6036
三興製茶工廠	新竹縣新埔鎮鹿鳴里黃梨園40號	03-589-9359
源泰茶行	新竹縣新埔鎮照門里大坪13號	03-589-9836
振慶製茶工廠	新竹縣新埔鎮巨埔里大茅埔70號	03-589-0090
宏益製茶廠國際有限公司	新竹縣芎林鄉秀湖村五和街25號	03-593-2983
新聯一茶業有限公司	新竹芎林鄉華龍村9鄰五和街206號	03-593-2893
新竹縣湖口鄉湖南茶葉生產合作社	新竹縣湖口鄉湖南村3鄰19號	03-569-1875
東久國際股份有限公司	苗栗市為公路286號	037-272-569
一豐茶園	苗栗市玉華里玉清路293號	037-371-199
誠宇實業股份有限公司	苗栗縣公館鄉福基45號	037-220-236
協裕製茶工廠	苗栗縣造橋鄉大西村15鄰24-2號	037-541-812
九華製茶工廠	苗栗縣銅鑼鄉九湖村92-3號	037-983-636
秀山茶園	苗栗縣頭屋鄉頭屋村尖豐路83號	037-251-152
純芳茶行	苗栗縣頭份鎮中正一路357號	037-680-799
泰彰物產股份有限公司	苗栗縣頭份鎮流東里老崎1-1號	037-601-198

台中、彰化、南投、嘉義

公司	地址	電話
福壽山農場—綠香茶園	台中市新興路191巷48號	04-2425-5702
全誠茶品股份有限公司	台中市北區進化北路95號	04-2232-3925
上品茶園	台中市西區樂群街270號11樓之1	04-2375-5953
貴族茶園實業廠	台中市大里市大里二街1號	04-2483-5566
北京茗茶	台中市大里市內元路173號	04-2485-1674
四季興茶園	台中縣和平鄉梨山村中正路80號	04-2598-1111
東眼山茶業有限公司	台中縣潭子鄉潭興路3段50號	04-2531-9784
冠山水茶業行	台中潭子家興村榮興街57巷20號1樓	04-2532-6666
棋苑茶行	台中縣豐原市圓環南路142之1號	04-2527-5205
金葉茶業	彰化縣員林鎮建國路150巷51號	04-834-2231

公司	地址	電話
歐可茶葉科技有限公司	彰化縣彰化市福山里西南莊45號	04-732-420…
松興茶廠	彰化縣田中鎮員集路2段97號	04-875-213…
靚心有限公司	南投縣仁愛鄉東眼山20號	049-292-07…
東邦紅茶股份有限公司	南投縣埔里鎮北環路132-3號	049-298-22…
飄逸實業有限公司	南投縣埔里鎮西安巷15號	049-299-00…
碧廬茗茶	南投縣埔里鎮北梅里信義路259號	049-290-63…
行政院農委會茶改場魚池分場製茶實驗工廠	南投魚池鄉水社村中山路270番13號	049-285-51…
南投縣魚池鄉紅茶產銷班	南投縣魚池鄉大雁村仙楂腳巷20-1號	049-289-53…
吉臣企業有限公司	南投縣魚池鄉新城村香茶巷5-1號	049-289-55…
大晃茶業股份有限公司	南投縣名間鄉名松路2段110巷22號	049-258-10…
東天製茶廠	南投縣名間鄉名松路2段664-1號	049-258-20…
峰茗茶廠	南投縣名間鄉松山村松嶺街238號	049-258-32…
昇記茶業廠	南投縣名間鄉松柏路2段340號	049-258-36…
禄記製茶所	南投縣名間鄉新光村大廈路39-19號	049-273-34…
源記新茶有限公司	南投縣名間鄉松山村豐柏路39號	049-258-17…
清香茶業有限公司	南投縣名間鄉名松路2段110巷28號	049-258-11…
華山茶廠	南投縣名間鄉三崙村內寮街48號	049-273-42…
陳明德	南投縣名間鄉三崙村弓鞋巷23號	049-259-1…
湖光精製廠	南投縣名間鄉名松路2段658-1號	049-258-20…
永泰茶行	南投縣名間鄉名松路2段425號	049-258-20…
玉芳茶園製茶廠	南投縣名間鄉三崙村名松路2段648號	049-258-2…
慈耕有機茶廠	南投縣名間鄉大庄村南田路3-5號	049-227-1…
群生製茶廠	南投縣名間鄉新厝村15-21號	049-273-4…
順發製茶廠	南投名間鄉赤水村皮仔寮巷19-25號	049-227-05…
長順茶業股份有限公司	南投縣名間鄉松山街39號	049-258-14…
上禾茶業	南投縣名間鄉松柏村松柏街17號	049-258-10…
建發茶行	南投縣名間鄉松山村松山街25號	049-258-15…
南投縣農業合作社聯合社	南投縣名間鄉新光村虎坑巷70號	049-273-6…
凍頂茶葉生產合作社	南投縣鹿谷鄉初鄉村中正路3段293號	049-275-3…
金臺春茶業有限公司	南投縣鹿谷鄉中正路3段49號	049-275-1…
茗九品製茶	南投縣鹿谷鄉中正路3段463號	049-275-2…
南投縣鹿谷鄉傳統凍頂烏龍茶產銷班	南投縣鹿谷鄉永隆村仁義路78號	049-275-2…
三峰茶葉產銷班	南投縣鹿谷鄉清水村廖呆巷38號	049-267-1…
杉林溪國際茶業有限公司	南投縣竹山鎮東鄉路8-48號	049-265-6…
桂林炭焙茶工作室	南投縣竹山鎮桂林里中山路13-1號	049-263-5…
茗山製茶廠	南投縣竹山鎮中山路126號	049-264-5…
平原製茶廠	南投縣竹山鎮延正里延正路105號	049-264-7…
嘉振茶業有限公司	南投縣竹山鎮東鄉路8-164號	049-264-0…
陳卿棋	南投縣竹山鎮圍里雲林新村二路103號	049-265-7…
茗吉製茶所	南投縣竹山鎮坪頂里坪頂路38-11號	049-271-1…
千葉茶行	南投縣草屯鎮碧山南路122號	049-235-7…
冠益製茶廠	南投縣南投市嘉和一路259號	049-224-3…

炬星貿易有限公司	南投縣南投市嘉和一路6鄰1弄6號	049-224-2185
玉山茶業	南投縣南投市信義街5巷43號	049-222-0155
上安茶葉產銷班	南投縣水里鄉上安村三擴寮巷9-1號	049-282-1011
協坤精緻製茶廠	嘉義縣阿里山鄉達邦村2鄰50號	05-251-1233
佑嬅農場	嘉義縣竹崎鄉灣橋村崎腳182號	05-279-0265
大興茶葉有限公司	嘉義市忠孝路346巷11號	05-276-2339
三元茶行	雲林縣北港鎮公園路274巷19號	05-783-1020

台南、高雄

東賓茶業總行	台南市新興路274號	06-2647-783
鳳鳴茶行	台南市北安路2段139號	06-280-9893
津香農產行	台南市文成一路21號	06-251-9425
聖芳茶行	台南縣歸仁鄉大德路1016號	06-239-1271
漢林茶園	台南縣白河鎮長安路60號	06-685-7833
三清製茶事業	台南縣新化鎮中山路129號	06-590-0080
康力源實業有限公司	高雄市左營區辛亥路95號	07-558-1316
天愛茗茶	高雄縣大寮鄉琉球村林厝路60巷16號	07-781-8159

宜蘭、花蓮、台東

瑞興茶行	宜蘭縣礁溪鄉中正南路1段42號	039-281-889
聖峰茶園	宜蘭市吳沙路118巷15弄2號	039-288-112
富源茶業有限公司	花蓮縣瑞穗鄉舞鶴村74-1號	038-871-625
新元昌製茶工廠	台東縣鹿野鄉永安村永安路451號	089-551-016

資料來源：臺北市茶商業同業公會／臺北縣茶商業同業公會／臺灣區製茶工業同業公會

國家圖書館出版品預行編目資料

果然是好茶 / 張志玲 著
——第一版 . ——臺北市：腳丫文化，2005〔民94〕
面；　公分 . ——（腳丫叢書；K014）
ISBN 986-7637-23-2（平裝）
1.茶——文化　2.茶道　3.食譜
974　　　　　　　　　　　　　　94019140

腳丫文化

■ K014

果然是好茶

著 作 人－張志玲
社　　　長－吳榮斌
主　　　編－梁志君
執行編輯－謝昭儀
美術設計－鄭若誼
行銷企劃－吳培鈴
出版者－腳丫文化出版事業有限公司

＜總社・編輯部＞：
地　　　址 — 104 台北市建國北路二段66號11樓之一（文經大樓）
電　　　話 —（02）2517-6688（代表號）
傳　　　真 —（02）2515-3368
E - m a i l — cosmax.pub@msa.hinet.net

＜業務部＞：
地　　　址 — 241 台北縣三重市光復路一段61巷27號11樓A（鴻運大樓）
電　　　話 —（02）2278-3158・2278-2563
傳　　　真 —（02）2278-3168
E - m a i l — cosmax27@ms76.hinet.net
郵撥帳號 — 19768287 腳丫文化出版事業有限公司
國內總經銷 — 大眾雨晨實業有限公司　　（02）3234-7887
新加坡總代理 — Novum Organum Publishing House Pte Ltd.　TEL:65-6462-6141
馬來西亞總代理 — Novum Organum Publishing House (M) Sdn. Bhd.　TEL:603-9179-6333
印 刷 所 — 大象彩色印刷製版股份有限公司
法律顧問 — 鄭玉燦律師
發 行 日 — 2005 年 12 月第一版 第 1 刷

定價／新台幣 250 元　　Printed in Taiwan